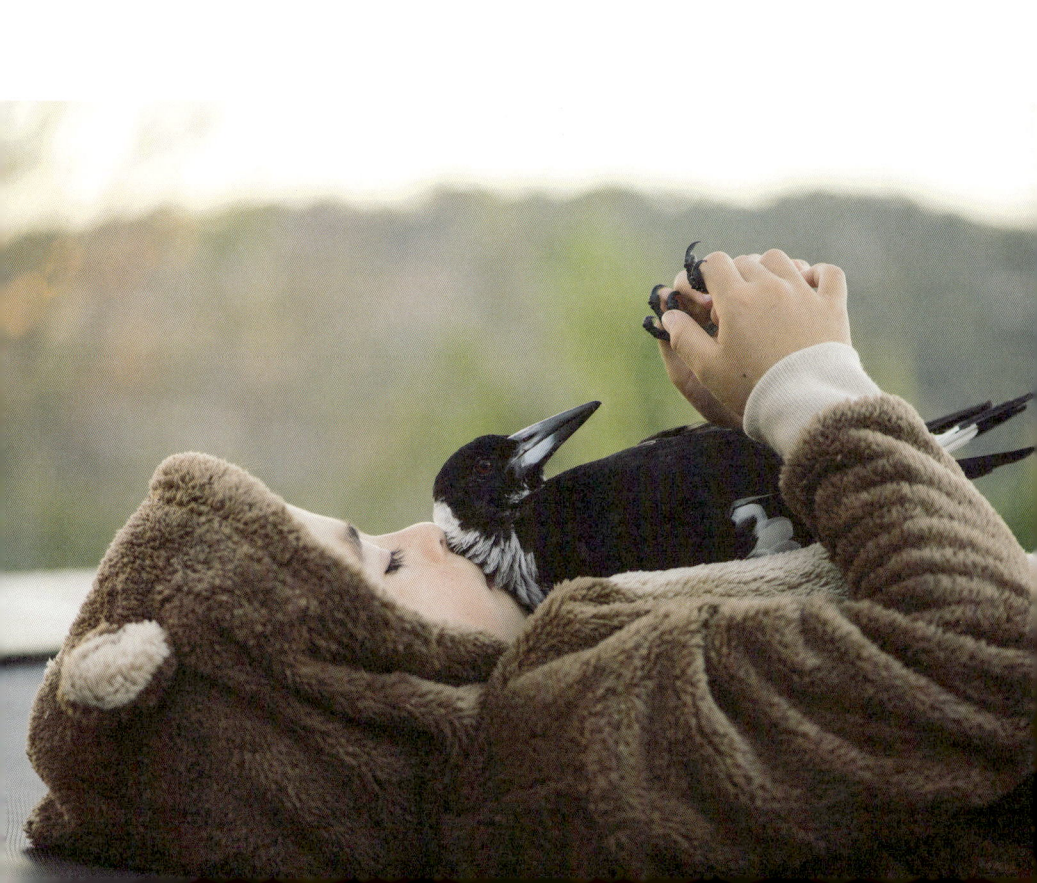

人生は短い。
何度も聞かされる言葉だ。
でも、その本当の意味を考えてみたことが
一度でもあっただろうか？

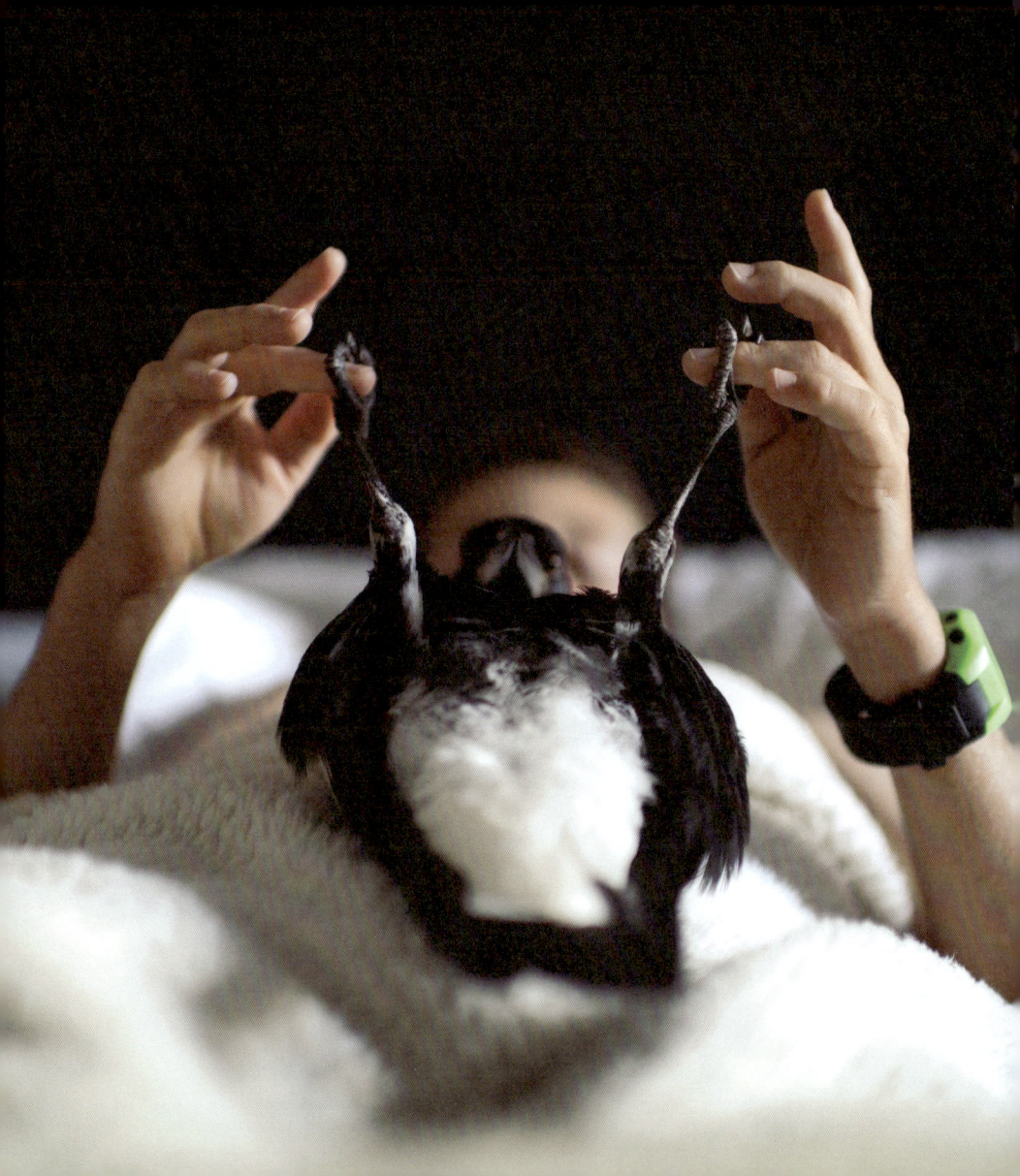

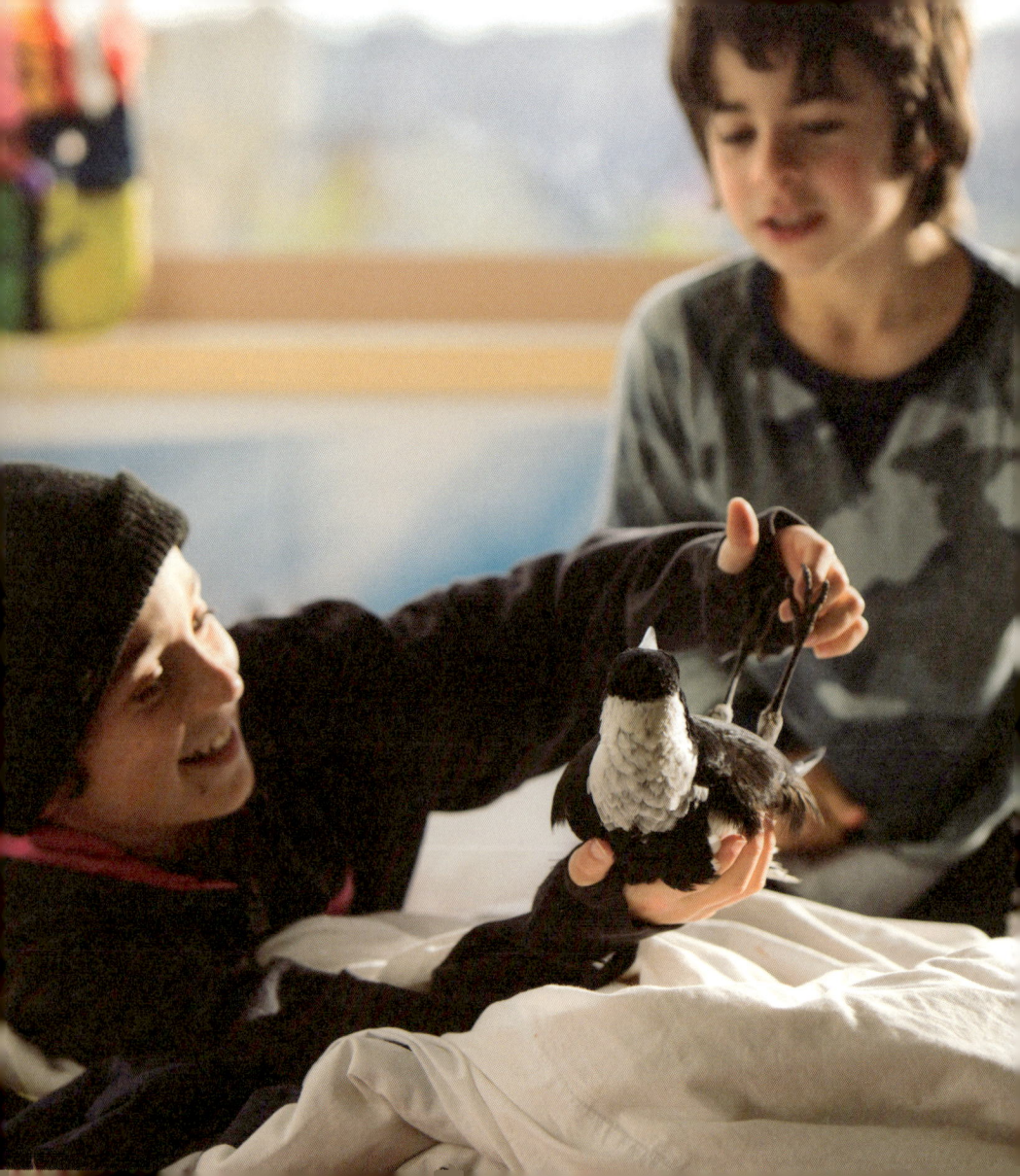

ペンギンは教えてくれた。
家族や友人たちの笑顔が、
自分をハッピーにすることを。

世の中は、私たちの想像が及ばないくらい、
たくさんの希望が満ちていることを。

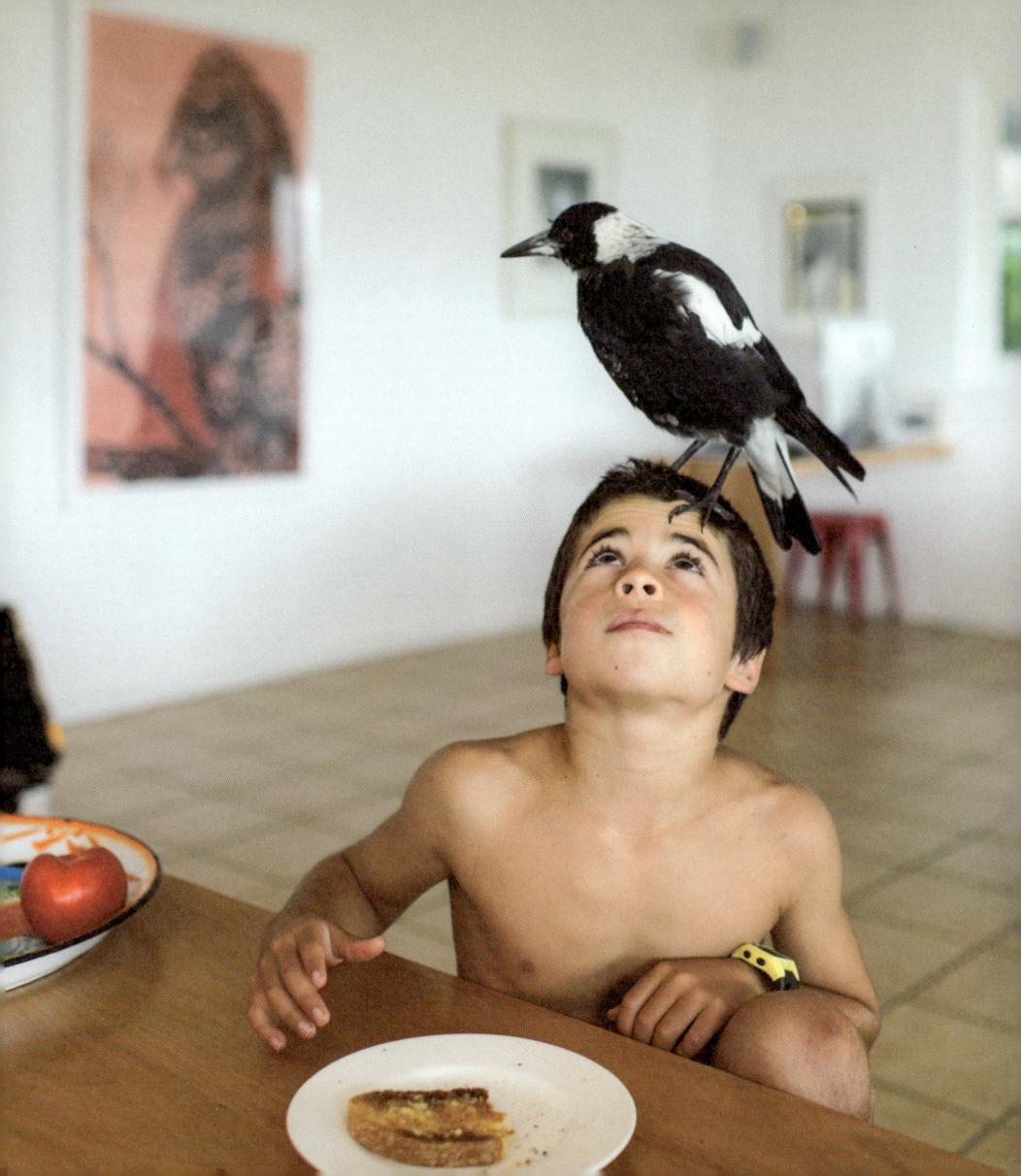

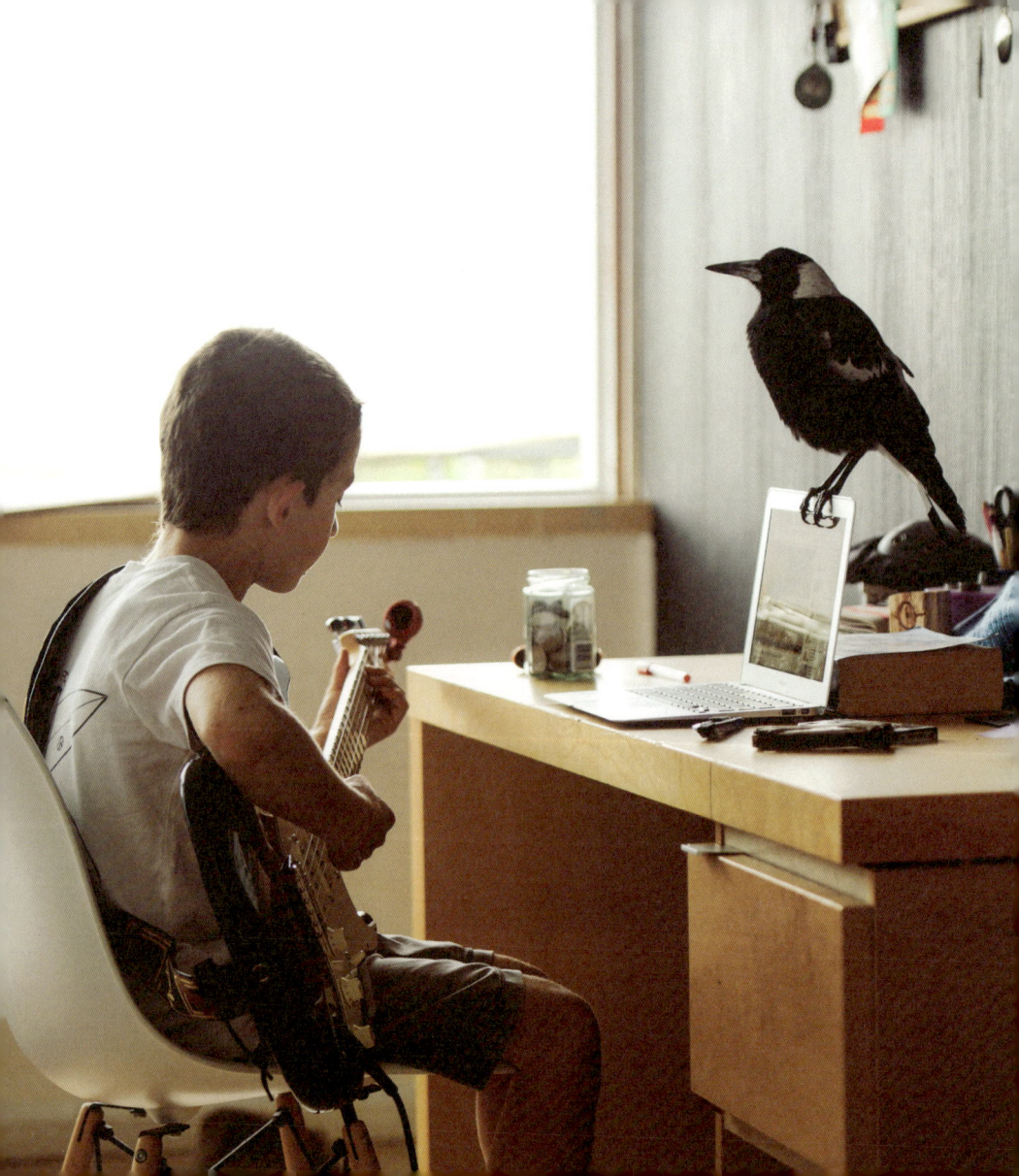

どんなに途方に暮れ、
孤独で打ちひしがれたとしても。
人生は終わったとさえ思ったとしても。

私たちは過去の自分から変わることができる。

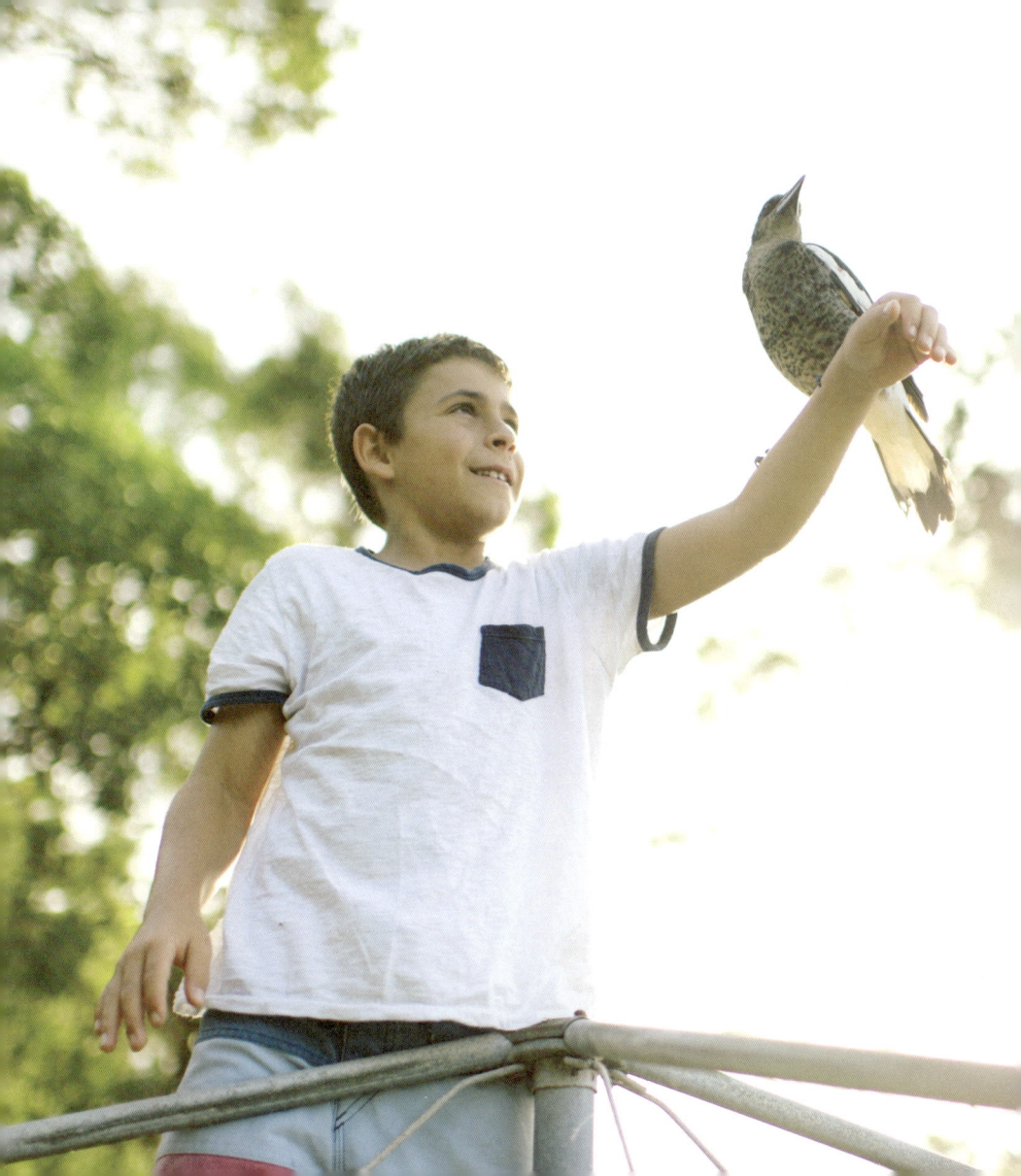

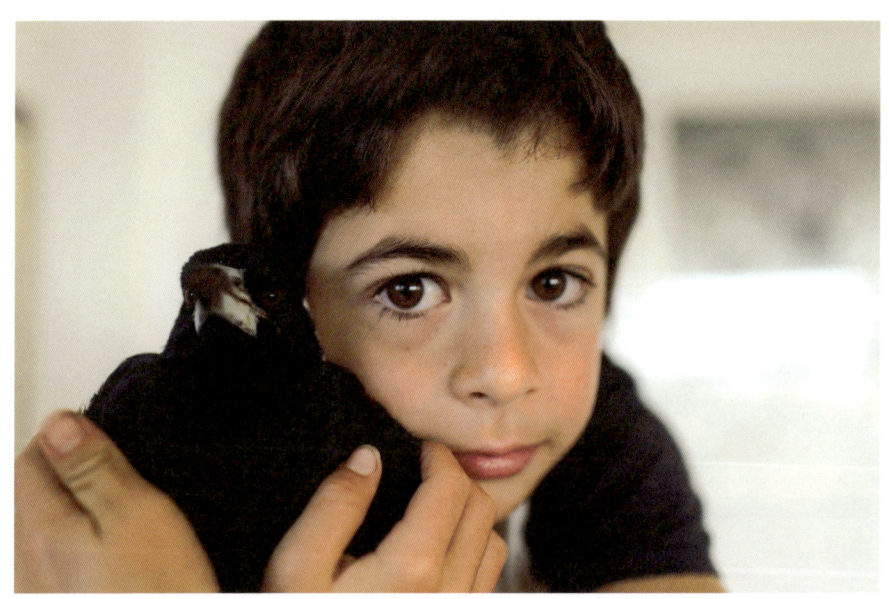

PENGUIN BLOOM:
The Odd Little Bird Who Saved a Family

ペンギンが教えてくれたこと

ある一家を救った世界一愛情ぶかい鳥の話

著 キャメロン・ブルーム
　　ブラッドリー・トレバー・グリーヴ
訳 浅尾敦則

マガジンハウス

For Sam

PENGUIN BLOOM: The Odd Little Bird Who Saved a Family
copyright © The Lost Bear Company Pty Ltd and Cameron Bloom Photography Pty Ltd 2016
Japanese translation rights arranged with Writers House LLC through Japan UNI Agency,Inc.

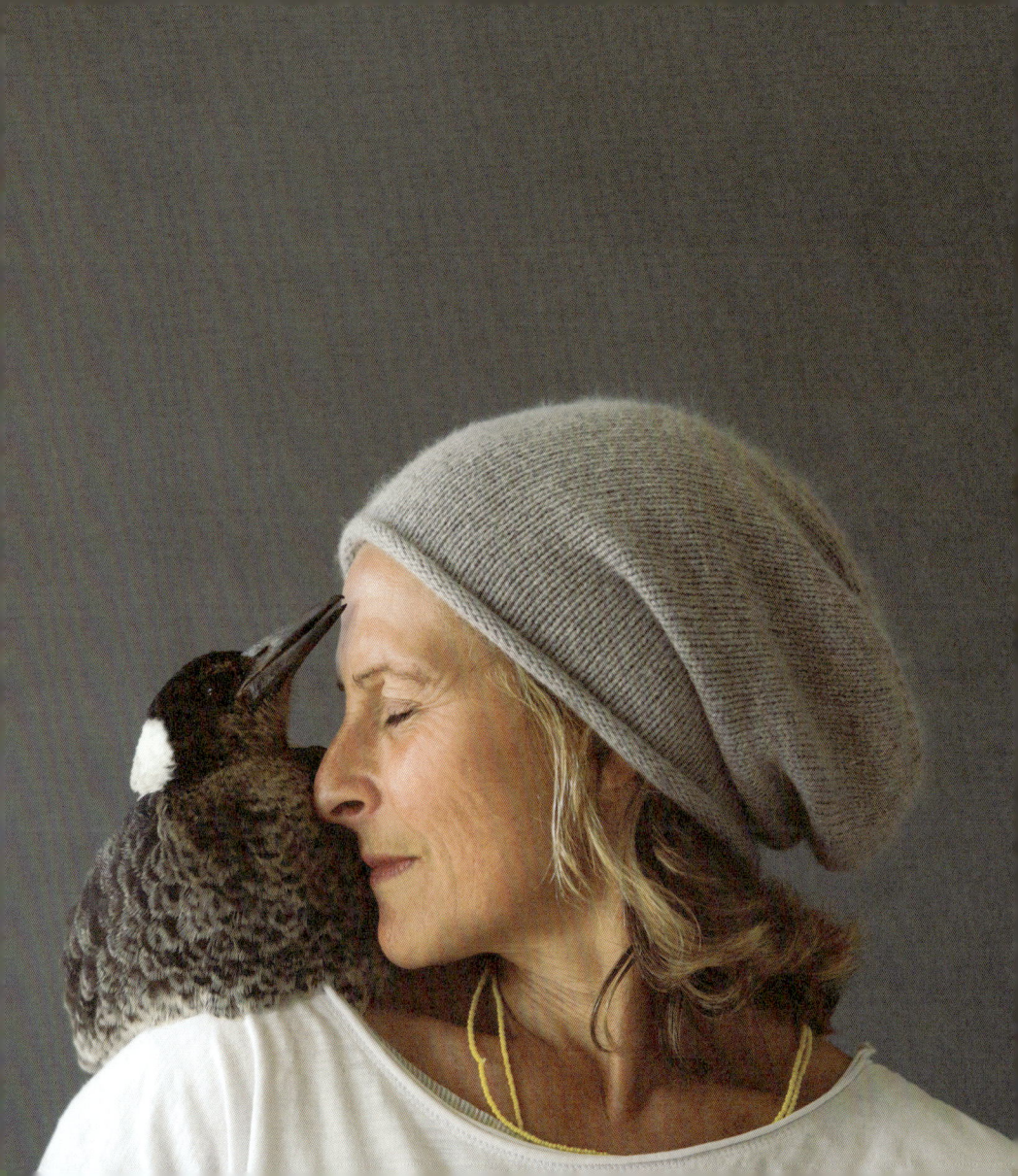

ペンギンが教えてくれたこと
ある一家を救った世界一愛情ぶかい鳥の話

もくじ

18 まえがき

20 プロローグ
ブルーム家の事件

52 "ペンギン"が家にやってきた

210 エピローグ
ブルーム家の奇跡

222 サム・ブルームからのメッセージ
私の身に起きたこと

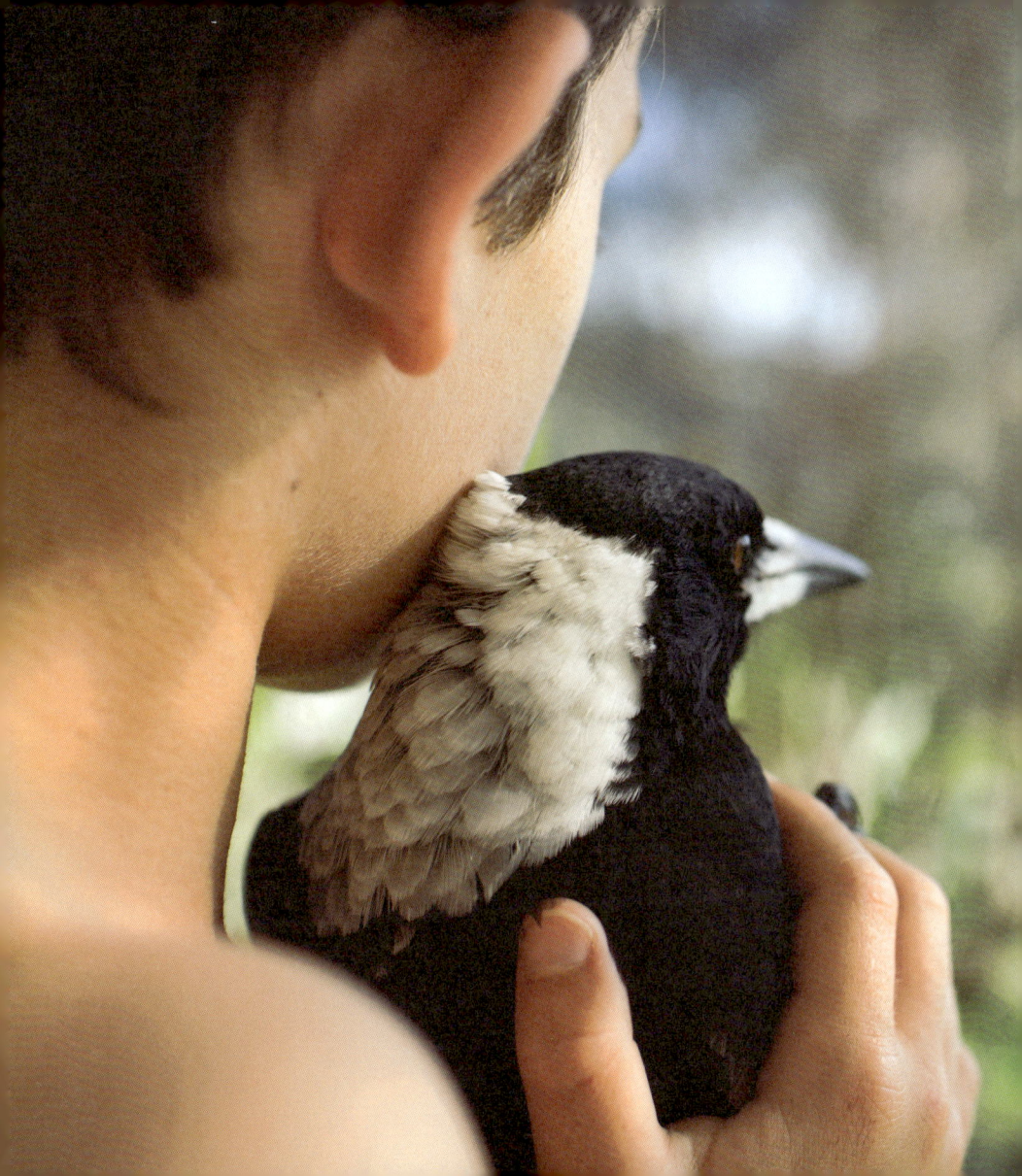

まえがき

私たち家族の物語は、
聞く側も語る側もつらいけれど、
でも、ちょっといい話だなとも思えるような、
そんな実話である。

私がいま、悲しみや怒り、希望について語ろうとすると、
それはどうしてもすべて愛についての話になってしまう。

私たち家族が、涙を流すまで笑ったり、
泣き疲れて眠るまで泣いたりしたのは、
やはり、そこに愛があるからだ。

愛は、人の心を傷つけることもあれば、
傷ついた心を、深く癒すこともあるのだ。

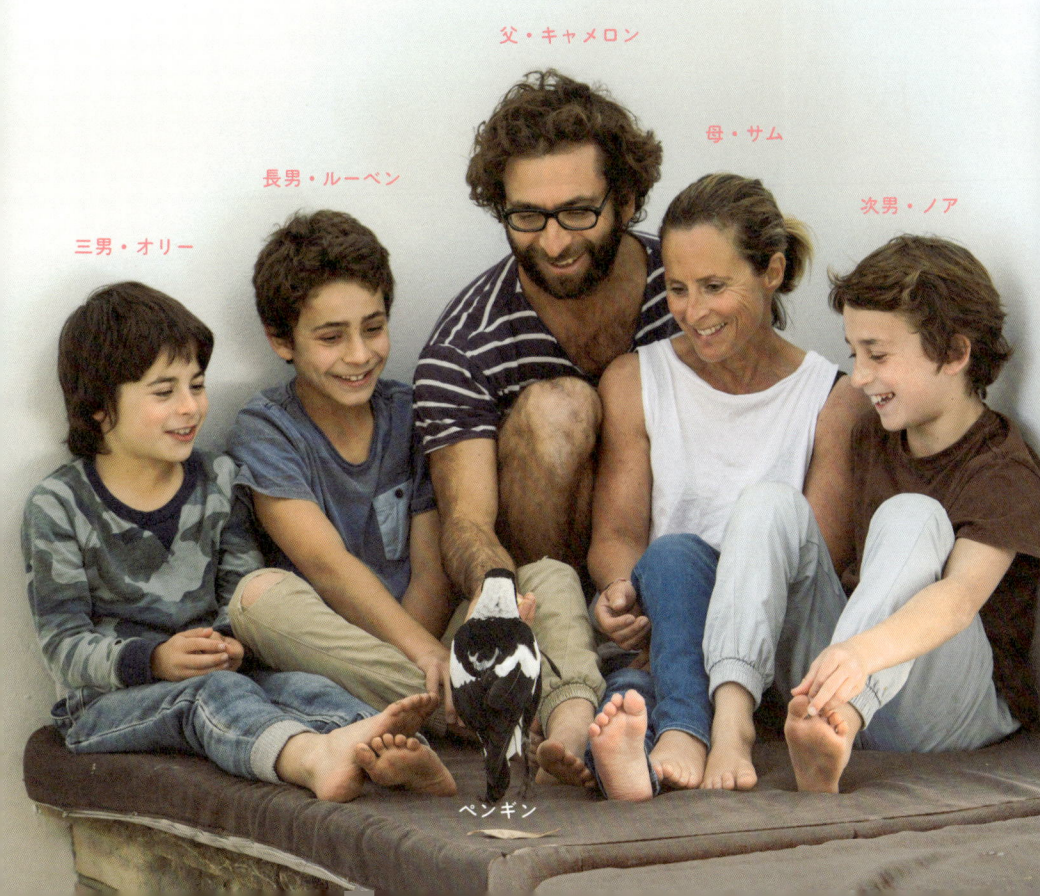

ブルーム家の人々

プロローグ

Prologue
ブルーム家の事件

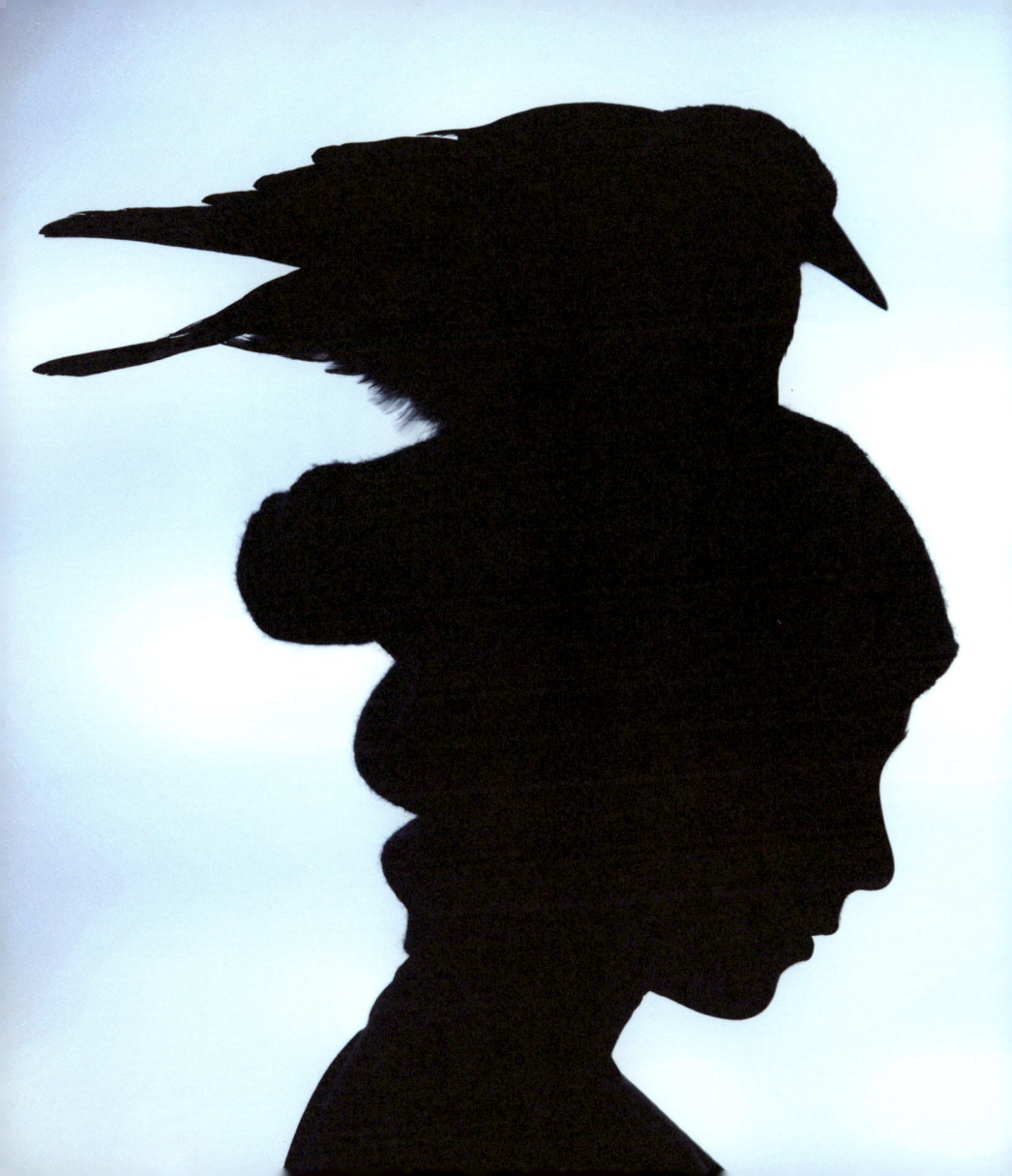

妻サムとの出会い

それは、まだふたりとも十代だったころのこと。私はパイを食べながら、サムに心を奪われていった。

サムは洗いざらしのジーンズに白いTシャツ、そして小麦粉でよごれたロイヤルブルーのエプロンといういでたちで、鼻の頭にもちょっぴり小麦粉がついていた。物怖じしない小柄な女性で、とにかくめちゃくちゃ可愛かった。

サムはシドニー工科大学で看護の勉強をするかたわら、週末や休日には両親が営むニューポート・ビーチのパン屋でアルバイトをしていた。過密スケジュールの授業や長い通学時間で疲れているはずなのに、彼女がいるだけで店の中がパッと明るくなる。それだけのエネルギーがどこから生まれてくるのか、私には不思議でならなかった。

子供のころのサムはもの静かで恥ずかしがり屋の面もあったらしいが、かたときもじっとしてはいなかった。というより、じっとしていられな

かったのだと思う。放課後はスケボーに熱中しつつも、掃除やベビーシッターをやって小遣い稼ぎすることも忘れなかった。ティーンエイジャーの頃から経済的に自立することも目指していたのだ。

いつもニコニコ笑っていて、根っからの負けず嫌い——この点は完全に父親ゆずりで、サムは勤勉を愛し、怠惰を嫌い、痛みを笑い飛ばす子に育てられた。忙しいのはいいことで、パナドール[解熱鎮痛剤]なんてものはいくじなしが服む薬だと思っていた。

私がサムに熱を上げていることを知ったとき、彼女の父親はどう思っただろう。私にはまったく想像がつかない。

私はもともと大学進学にはまるで興味がなく、一刻も早く学校と縁を切りたくてしかたがなかった少年だった。十三歳のときに父の古いカメラを手にした瞬間から、これこそが自分の天職だと悟っていた。

そして、その三年後にサーフィン写真コンテストで賞金四〇ドルとフィルム六本を獲得すると、この小生意気なオーストラリアのティーンエイジャーはたちまち、われこそは第二のマックス・デュペイン[オーストラリアの代表的写真家]と自惚れたのだった。

サムと出会ったころ、私はまだスタジオで写真の仕事を学ぶ身だったが、暗室にこもってプリントをやる日だろうと、ロケで外出する日だろうと、私の一日はサーフィンで始まりサーフィンで終わるのがお約束で、サムが〈サーフサイド・パイ・ショップ〉でバイトをする日は必ず、道路をはさんだ店のすぐ向かいのビーチがお気に入りのブレイクポイントになっていた。もちろん、それはただの偶然ではなく、私がサムのスケジュールを頭にたたき込んでいたからだ。

だいたいいつも、最後の波乗りを楽しんでビーチに着くと、パイ・ショップに直行。あつあつのビーフ＆マッシュルームとカスタード・タルトを注文して、軽く世間話をしたあと、その場でパイを――砂まみれの足にずぶ濡れのボードショーツといういでたちのまま、歯をガチガチ鳴らしながら――たいらげると、改めてサムと他愛のないおしゃべりを楽しんだ。

サムが相手をしてくれれば、営業終了時間までおしゃべりが続くこともしばしばだった。ボードショーツが乾いていれば、いつもよりもっと大胆になって、サムのすぐそばに行ってカウンターの上に座り、ばかみたいにニコニコ笑っていることもあった。

店の奥では、彼女の父親が大きなオーブンの前でパンを焼いていた。目は血走り、腹立たしげに顔を真っ赤にしている。その姿を見るかぎりでは、彼女におおっぴらにちょっかいを出すのは危険だと思うのが当然だったが、ほどなく、彼の目が赤くなっているのは小麦粉アレルギーのせいであることが判明した。

彼女の父親は、いかにも堅物っぽい外見とはうらはらに、その中身はシュークリームのように柔らかで、若者の恋愛には極めて理解のある人物だったのである。

そしてある日、売れ残りのソーセージロールとラミントン[オーストラリアのチョコレートケーキ]を、サムが廃棄処分にするかわりに私にタダでくれたとき、私は初めて、彼女が私のことを憎からず思っていることに気づいたのだ。そして、私の愛犬バンディもたちまち彼女の虜になったのだった。

サムはそんじょそこらのビーチ・ガールとはまったくちがうタイプだった。まわりの友人たちは地元の噂話や映画スターやバイロンベイ[オーストラリア東端にある人気のリゾート地]の話で盛りあがっているのに、彼女が話題にするのは医学のこととか、最近読んで面白かった本とか、大学を卒業したら西アフリカへ旅行したいといったことばかり。

ただ単に美人で楽しいというだけではなく、サムには何か特別な魅力があった。言葉ではうまく言い表せないが、ハイヒールをはいても一五〇センチそこそこという小柄な体から寡黙な力強さを発散させていたのだ。

人生を謳歌する彼女の姿に私は元気づけられたし、彼女がそばにいるだけで心がほっこりとなった。彼女は、何かを声高に主張して注目を浴びることはなくても、こうと決めたことは必ずやりとげるにちがいない、無言の自信を内に秘めているタイプだと思った。そして、その印象は決してまちがっていなかったのである。

＊

初デートは十九歳のとき。ニューポート・アームズ・ホテルでドリンクを一、二杯飲むと、私は勇気をふりしぼって、彼女に誘われるがまま、ビルゴラ・ビーチでのパーティへと繰り出していった。そして、私は生涯の伴侶を見つけたことを確信したのだ。結果的に、私が真剣に付き合ったガールフレンドはサムが最初で最後だった。

PENGUIN BLOOM:
The Odd Little Bird Who Saved a Family

　結婚式はいたって簡素なものだった。うちのせまい裏庭に親しい友人や家族がすし詰め状態になり、豪華なフッパー【ユダヤ教の結婚式で使う天蓋】を囲んで式を挙げた。このフッパーは、私がその数週間前に結婚式の撮影を受け持った新婚カップルから借りたものだ。サムの美しさはもちろん、見事な花とサムの父親が焼いてくれた巨大チョコレート・ケーキは、いまでも忘れることができない。お義父さんは目に喜びの涙をためて、息子になった私を抱きしめてくれた。

　そして、パーティがどんちゃん騒ぎに突入して収拾がつかなくなる前に花嫁を驚かせようと、私はマオリのダンスグループに、伝統の歌とハカ【ニュージーランドのラグビーチームが試合前に踊ることで知られる、マオリの民族舞踊】を披露してもらった。私も彼女もニュージーランド出身ではないので、風変わりといえば風変わりなのだが、それがとても相応しいことのように思えたのである。

　大喜びするサムの笑い声を聞いていると、私は彼女との結婚式をもう一度最初からやり直したいと思ったものだ。

27

ふたりで世界中を旅する

サムはカンパーダウンにあるロイヤル・プリンス・アルフレッド病院の脳神経外科で看護師としてのキャリアをスタートさせた。私たちが最初に新居を構えたのはシドニーのインナーウエストにある、一九〇〇年代に建てられた小さなテラスハウスだったが、彼女も私も根っからの海岸育ちだったので、しょっちゅうビーチまで遠征していた。

海好きという点以外にも、私たちには共通点があった。趣味の旅行である。チャンスがあればすぐにバックパックを背負って見ず知らずの土地へ飛んでゆき、世界中のいたるところで新しい文化を体験した。金銭的に余裕があったわけではないけれど、ふたりとも贅沢なリゾート地やパックツアーなんてものには興味がなかったので、なんとかなったのだ。

サムも私もアウトドア派なので、都会の街並みより未舗装の田舎道を、美術館より掘っ立て小屋を、豪華ディナーより屋台料理のほうを好んだ。生まれて初めて見るような星座で埋め尽くされた夜空の美しさに比べたら、きらびやかなシャンデリアが輝く舞踏会場なんて、退屈きわまりないものに思えた。

PENGUIN BLOOM:
The Odd Little Bird Who Saved a Family

結婚十周年を迎える頃には、地中海周辺の国々はすべて踏破していた。サムの念願だったアフリカにも五度訪れて、モロッコ、セネガル、マリ、モーリタニア、ブルキナファソ、コートジボワール、ガーナ、トーゴ、ボツワナ、エチオピアなどの国々を旅した。それから中東にも出かけていって、現在では旅行者が立ち入れなくなっているようなところにも足を運んだ。旅をすればするほど、その魅力にのめり込んでいった。そして、旅の魅力を知れば知るほど、ますます旅に出たくなった。

私にとってかけがえのない、いつまでも色褪せることのない大事な思い出の多くは、そのような土地をサムといっしょに旅したときのものだ。夜明け前にトルコのネムルト山に登ったときのことや、エジプトで最初のピラミッドといわれるジェゼル王の階段ピラミッドへアラブ馬に乗って出かけたときのこと、あるいはシリアのパルミラで、青銅器時代の遺跡を見下ろす山の上にあるファフル・アド・ディン・アル・マアニ城の城壁前に立ったときのことは、決して忘れないだろう。

思い出の場所は、古代遺跡や険しい土地ばかりではない。迷路のよう

に入り組んだローマの裏町を一週間かけて探索して、お腹がはちきれるまで手作りパスタを食べまくったこともあった。私たちはエスニック料理や珍しい味付けのものが大好きなので、こういった食事は、今でも私たちの生活において大事な役割を果たしている。そもそも、ふたりを引き合わせてくれたのも食べ物だったのだ。

＊

このような貴重な体験を、いつの日かふたりの子供や孫たちにも味わわせてやりたいと、サムと私は思った。

私たちが旅をしなくなるなんてことはまったく想像がつかなかったし、アフリカにもできるだけ早く再訪したいと思ったが、私たちの人生にはそれよりもっと大きな計画が待ち受けていた。ケニアの大平原で、貧弱なテントの中で立てられた計画が──。

かくして、私はサムから妊娠を告げられ、天にも昇るような気分を味わったのだ。お腹が大きくなり、縦横同じくらいのサイズになっても、彼女はほれぼれするくらいの落ち着きようで、性根の座ったこがねむしを思わせる姿で家の中を闊歩していた。

三人の息子たち

最初の出産はたいへんな難産だった。サムは自然分娩を望んでいたが、二十二時間が経過しても分娩には至らず、胎児が仮死状態に陥っていることがわかったので、産科医チームは緊急の帝王切開手術を実施した。

そして、赤ん坊を安全に取り出そうとしたが、このときサムは、硬膜外麻酔がきちんと効いていなかったため、激痛に襲われた。

医師のメスはたいへんな痛みを与えたにちがいないが、彼女はそれに耐えた。まるで死人のように真っ青な顔をして、私の手を強く握りしめていたが、声は出さなかったのだ。その苦痛を癒してくれたのは、無事に誕生した可愛いわが子ルーベンだった。

これほどおぞましい経験をしたサムが、もう二度と出産はごめんだと言いだしたしても、私は納得しただろう。だが、彼女が望んだのは、大家族の母親になることだった。

二番目の息子ノアの出産が近づいたときも、サムは冷静そのもので、病院へ向かうときも、私が運転するシルバーのヴェスパの後部座席に乗

っていくと言ったほどである。産院の駐車場に乗りつけた私たちを、みんなが驚きの笑顔で迎えてくれたものだ。

その二年後にはすえっ子のオリーも誕生して、我が家のメンバーが勢揃いしたが、このころにはすでに、私たちは生まれ故郷であるシドニーのノーザン・ビーチに転居していて、サムは三人のやんちゃ坊主を育てるためにフルタイムの看護師職から離れていた。私のほうも、デジタル写真が登場したおかげで自宅での仕事が可能になり、父親として子育てに参加することができた。まったく申し分のない環境だった。

手のかかる息子が三人もいると、以前のように世界中を旅して回ることはできなかったけれど、ただじっとしていたわけではなかった。サムと私は、暇を見つけてはビーチで泳ぎ、サーフィンをやった。

サムにいたっては、スケートボード、ランニング、マウンテンバイク、さらにはサッカーにも手を出したうえに、まだまだ足りないといわんばかりに、地元のジムで定期的に汗を流していた。

そんな母親の姿を見て育った息子たちが、ランニングシューズの靴ひもも結べないうちから複数のスポーツをこなすようになったのは、ごく自然の成り行きだろう。我が家のガレージには、BMXバイク、サーフ

ボード、スケートボード、泥だらけのフットボール・シューズにラグビーボールといったものが、そこらじゅうに転がっていた。

*

息子たちが成長するにつれ、サムと私は、大好きな冒険旅行へ連れていける年齢に子供たちが近づいていることに興奮を抑えきれなかった。

そして、世界各地をめぐる旅行プランをあれこれ立てはしたものの、家のこと、仕事のこと、子供たちの教育やクラブ活動のことで忙殺されるばかりで、この調子では旅行なんてとてもむりだと思い始めていた。

そんな矢先にサムの父親が突然この世を去った。多くの人に愛された、人生のお手本となる人物を失ってしまった私たちは、親として、子供たちとの楽しい思い出をいまのうちにできるだけ多く作っておく必要があると痛感した。

最初に選んだ旅行先はエジプトだった。古代の歴史がいまに生きていることを子供たちにも見せてやりたいと思ったのだ。だが悲しいことに、私たちが前回訪れて以降、中東の状況はかなり悪化していて、子供連れ

に限らず、外国の旅行者が気軽に行けるような場所ではなくなっていた。

結局、家族で行く最初の冒険旅行はもっと近くにしようと思い、素晴らしい国との噂を耳にしていたタイに決めた。

初めての家族旅行

こうして私たちはタイのプーケット島に出かけたのだが、驚いたのは、そこが東南アジアで最も人気のあるビーチになっていたことだった。

地元の人々は親切だし、ビーチも美しい。しかし、子供たちに体験してほしかったタイの文化はどこにも見あたらなかった。実質的にそこは、ティーンエイジャーのバックパッカーが世界中から集まってくるパーティタウンでしかなかったのだ。

期待が大きかっただけに、サムと私はがっかりしたが、くじけたりはしなかった。ほかの旅行者が楽しんでいるのはけっこうなことだ。でも私たちは、何でも吸収できる年頃の子供たちにチーズバーガーを食べさせ、下品な土産物のTシャツを冷やかして歩くために、わざわざ十時間もかけてタイくんだりまでやってきたのではないのだ。

私たちはアンダマン海につかって気分をリフレッシュさせると、チキ

ンサテとライスを食べながら新たな行き先の検討に入って、日暮れ前にはもう脱出プランを立て終わっていた。

目指すは、北へ一五〇〇キロほど行ったところにあるチェンマイだ。ミャンマーとラオスの国境に近いその町で、山間部に暮らすタイの少数民族を探すつもりだった。また、途中で海岸沿いの町にも立ち寄って、ゆっくりくつろぎながら、タイならではの田舎暮らしを体験する計画も立てた。

翌日、私たちはミニバンに乗り込んで、タイで最も長いハイウェイのペッチャカセム・ロードを東北東へ進んだ。六時間後にはマレー半島を横断して南シナ海へ至り、タイランド湾沿いの小さな村に到着したのはちょうど夕食時で、ここまでは完璧だった。

*

次の日、私たちは期待に胸をふくらませて、夜明けとともに目を覚ました。人っ子ひとりいないビーチでは、ココヤシの木が風に揺られているだけ。私たちは波に手招きされるがまま海に飛びこみ、それから三時

間くらい、歓声を上げて無邪気にはしゃぎまわった。サムと私はホッと胸をなでおろした。私たちの期待にたがわず、タイが家族の冒険旅行にぴったりの場所だったことが嬉しくてたまらなかったのだ。

息子たちは浜辺でふざけあい、取っ組み合いをしていたが、サムがビキニの上からターコイズのTシャツと黒のボードショーツを着込むと、家族みんなも右へならえとばかりに、タオルで体を拭き、Tシャツを着てビーチサンダルを履いた。

ホテルのフロントへ行って、レンタサイクルがないか訊ねてみた。その日は周辺を自転車で走り回って、ここがどんな場所でどんなことがやれそうか、詳しく調べてみようという算段である。

たぶん、気温と湿度のせいだと思うが、私たちは早朝から何も食べずに動き回っていたのに、みんなが感じていたのは空腹よりむしろ喉の渇きのほうだった。そして、フロントの近くにあったオープンカフェのおばあさんが最高のタイミングで、とれたてフルーツとクラッシュアイスのフレッシュジュースはいかがと声をかけてくれた。それこそ私たちが求めているものだと思った。

息子たちが選んだのはパイナップルとマンゴーとココナッツウォーターのミックスジュースだった。ミックスジュースといっても、中身はほとんどがココナッツウォーターだったので、タイ人の小柄なおばあさんが大きななたを器用にあやつって、ココナッツの固い殻とその内側の柔らかい殻を割るのを間近に見学することができた。

サムと私が注文したのはパパイヤのフレッシュジュースにカフィアライムを搾ったもので、ひと口飲んだ瞬間、海の塩味がきれいさっぱり洗い流された気がした。これほど清涼感のある飲み物は初めてだった。

いい気分でジュースを飲みながら、ホテルの中庭を眺めていると、屋上の展望デッキに上がるらせん階段を見つけたので、私たちはジュースのカップを持ったまま、周辺の位置関係を把握するため、そこに上がってみることにした。

展望デッキといっても、二階よりちょっと高い程度のところだったが、視界をさえぎるものが何もなく、すべての方向をきれいに見渡すことができた。

サムと息子たちは延々と続く砂浜を眺めて、波がブレイクしそうなポイントを探していた。タイランド湾にはそんな場所が滅多にないのであ

る。ビーチから目を転じた私は、ここが当初思っていた以上に人里離れた場所であることに気がついた。周囲はココナッツとパイナップルの畑で、けだるそうな水牛の姿も目についた。

すべてを変えた瞬間

時間は午前十一時くらいで、どこもかしこも暑くて、動きを止めているように感じられた。動いているものといえば、威勢よく羽根を広げて大きなゴムの木の枝に飛び移ろうとしている雄鶏だけだった。

私は、きらきら輝いている仏教寺院が遠くにあるのを見つけたので、何枚か写真を撮った。ランチのあとか、もう少し涼しくなった夕方にでも行ってみようと思い、どっちの方向へ自転車を走らせればいいか心に留めた。

次の瞬間、まるで鐘がたたき壊されたかのような、金属と石がぶつかる激しい音があたりに響き渡り、私は反射的にうしろを振り返った。

そして、時間が止まった。

その直前、サムは落下防止用のフェンスによりかかっていた。

彼女がよりかかった重みで、そのフェンスが壊れた。

フェンスはスチール製の横棒をコンクリート柱にボルトで固定し、見るからに頑丈そうな丸太にとりつけてあったが、その丸太が腐っていたなんて、私たちには知りようがなかった。

私が耳にしたのは、腐った丸太が崩れて落下したコンクリート柱が、六メートル下の青いセメントタイルにぶつかった音だったのだ。

寄りかかったフェンスがいきなり崩壊したので、サムは驚いてバランスを失った。ほんの一瞬その場に留まっていたが、そのわずかな時間が、まるで永遠のように思われた。あるはずのものが突然なくなって、サムの体はありえない角度でうしろむきに倒れた。

華奢な腕をバタバタと動かし、指を伸ばした。

まるで、虚空をつかんで空を飛ぼうとするみたいに。

そして、彼女の姿が消えた。

サムは悲鳴をあげなかった。

彼女の体が地面に叩きつけられた音も、私には聞こえなかった。

私の耳の中で恐ろしい静寂が鳴り響いていた。

恐怖の一瞬が私からすべての考えを消し去り、私は頭の中が真っ白になった。

ジュースのカップを放り出して、展望デッキの縁に駆け寄った。下をのぞきこんだ私の目に飛びこんできたのは、想像していた以上に恐ろしい光景だった。

六メートル下のタイルの上で、ねじれた姿勢のサムが横たわっていた。ピクリとも動かない。

どれだけ時間が経ち、どこをどう移動したのかも憶えていない。ふと気がつくと、私はサムの横にひざまずいていた。

彼女は、意識はなかったが生きていた。かろうじてではあるが。はいていた赤いビーチサンダルは落下のはずみで遠くに飛ばされ、サングラスもなくなっていた。

目は半開きの状態で、下側の白目が見て取れた。

この姿だけでも充分に衝撃的だったが、私は彼女の背中の真ん中あたりにこぶのようなでっぱりができていることに気がついた。ちょうど握りこぶしくらいの大きさで、Tシャツの内側からこぶしを突きだしたようないびつな形だ。

私は最悪の事態が起きたことを感じていた。

サムは舌を嚙んでいて——嚙みしめている歯が赤く染まっていた——不規則な呼吸音に混じってかすれるような喘ぎ声が漏れ聞こえた。彼女の口をこじ開けて気道を確保しようとしたが、あごが固く閉じられている。私は着ていたシャツを脱ぐと、それを丸めて彼女の頭の下にそっと差し入れ、顔を横向きにした回復体位の姿勢を取らせようとした。

頭を持ちあげた瞬間、私の手に生温かい液体が触れた。見ると、ブロンドの髪の内側から血が沁みだしている。彼女の頭はまっぷたつに割れていたのだ。

しかし、髪を分けてどこをさぐっても、丸めたシャツをどこにどう当てがっても、出血を止めることもできなければ、傷口を見つけることもできない。

コンクリートの上では、天使のようなサムの顔のまわりに血だまりが広がり続けて、真紅の後光のようになっていた。私の心から希望が失われていった。

＊

私は大声で助けを呼んだ。
意識のない妻を救おうと必死だった。
救急車を呼べと叫んで、もう一度助けを求めた。
誰でもいいから、息子たちをそばに近づけないようにしてくれる人が必要だった。母親のこんな姿を子供に見せるわけにはいかなかった。だが私が顔を上げると、三人ともすぐ横にいた。顔面蒼白で、黙って突っ立っている。

ノアは無言で涙を流していた。
幼いオリーは恐怖のあまり、下を向いて嘔吐した。
長男のルーベンは勇敢に振る舞っていたが、しゃべろうとしてもかすれ声しか出てこなかった。
「ママは死んじゃうの？」その問いに私がどう答えたか、いまだに思い出すことができないし、答えたかどうかもはっきりしない。

やがて、ほかの旅行客や地元のタイ人が駆けつけてきた。

息子たちをなだめてくれる人がいて、その他の人は私のまわりに集まってきた。

ルーベンが救急車を呼びにフロントへ走っていった。

それから二十分弱で救急隊が到着し、救護にあたった。

サムはオレンジ色の長いボードにストラップで固定され、救急車に乗せられた。私もあわてて乗り込み、愛する妻を救うためなら何でもいいからやりたいと思った。

しかし、私にできることなど何もなかった。

助かる見込みはわずか

それから三日間、サムはオレンジ色のボードに体を固定されたままで過ごした。

その間に、サムは救急治療室を経由して、地元の医療センターからもっと規模の大きいバンコク近郊の病院へ移送されたが、これは時間のかかる大変な作業だった。

彼女は意識と無意識のあいだをさまよっていた。猛烈な痛みの中で、体を固定しているストラップを無意識のうちにいじったり、命をつない

でいるマスクやチューブを外そうとした。そして、瞬間的に意識が戻ると私の名を呼ぼうとして、泣き出してしまうのだった。
医療チームはただちに手術に取りかかりたかったのだが、サムの血圧が安定しないため手術に踏み切れず、そのまま待機することになった。待機状態が続いて、私は「助かる見込みはわずか」だと告げられた。

私をサポートするためにバンコクからやってきたオーストラリア大使館の領事が、息子たちを近くのホテルにチェックインさせてくれた。私もシャワーを浴びて服を着替え、何か食べて眠ろうとしたが、予断を許さない状況にあるサムのことしか考えられない。
ずっと妻を見守っていたかった。
そばを離れているあいだに息を引きとってしまうかもしれないと思うとゾッとした。

サムはようやく手術を終えると、ベッドに乗せられたまま、集中治療室内にあるハイテクの生命維持装置を完備した場所へ運ばれ、私は詳細な報告を受けた。
サムは頭がい骨を複数箇所で骨折しており、脳は出血があって損傷が

ひどかった。肺は両方とも裂傷を負い、出血が胸腔にたまったために片方は完全につぶれていた。無傷ですんだ臓器はひとつもなく、背骨は、肩甲骨のすぐ下にあたる脊椎のT6とT7が砕けていた。

麻酔から醒めたサムが自力呼吸できるようになったのは、大きな安心材料だった。足の麻痺は依然として続いていたものの、医師の説明によれば、背中の傷がひどくて脊髄ショックの状態に陥っている可能性が高いが、六週間から八週間くらいで腫れがひいてくるので、そうすれば徐々に神経信号が戻ってくるだろうとのことだった。

しかし、彼女は舌にも傷を負っているうえに、頭の大けがが引き起こす偏頭痛の影響で、会話には大きな困難をともなった。

*

初めて面会を許された息子たちが目にしたのは、顔がパンパンに腫れ上がったサムの姿だった。ノアは母親が死んだのかと思って、その場に立ちすくんでしまった。サムが苦労しながら、ようやく言葉を発した。

彼女の口から出てきたのは不平不満でもなければ、哀れを誘う言葉でもなかった。家族の休暇が台無しになったことに対する謝罪の言葉だったのだ。

サムの謙虚さと勇敢さは、とても人には真似のできない素晴らしいものだった。私も涙をこらえることができず、その場で、家族みんなで涙にくれた。

失意の日々が奪っていったもの

それから数週間が経過しても、回復の徴候はほとんど見られなかった。サムは味覚と嗅覚を失っており、忌まわしい背中の傷より下では反射がなかった。それでも、彼女は前向きな姿勢を崩すことなく、がまんできるかぎり鎮痛剤の使用を拒否した。回復してきたことを示す最初の徴候となる疼きの感覚をどうしても味わいたかったからだ。

サムは、状態が安定してきて移動にも耐えられると判断されると、オーストラリアに帰国してシドニーの病院に入院した。そこで辛抱強く待ち続けたが、結局、回復の徴候が訪れることはなかった。

私が席を外しているとき、無神経な医者がそっけなく、彼女はもう二度と歩けないだろうとサムに告げた。その言葉に、私の勇敢な妻は打ちのめされた。こんな絶望的な言葉を投げつけられて、どうして真剣にリハビリをやる気になれたのか、私にはわからない。だが、サムはそれをやってのけた。その医者の言葉をはねのけ、これでもかといわんばかりにリハビリに打ち込んだのだ。

＊

それから七か月後に、サムは退院した。

三人の息子と私は彼女の帰宅を大歓迎したが、顔に浮かべた満面の笑みとはうらはらに、みんなはうちひしがれ、恐怖を感じていた。それは、私たちの絶望を覆い隠しただけの、偽りの祝福だったのである。

サムは私たちのことを気遣い、けなげに明るく振る舞っていたが、もがき苦しんでいることは傍目にも明らかだった。彼女にとっては毎日が負け戦(いくさ)の連続だったのだ。

もはや、自分の意のままに行動することもできなければ、ありあまるエネルギーを目の前の用事にぶつけることもできない。ただ座って、あ

あもしたいこうもしたいと願いながら、家庭生活を傍観するしかなかったのである。

サムはかつての自分が失われたことを無言で嘆いていた。
涙とともに眠りにつき、涙とともに朝を迎えた。
息子たちと顔を合わせれば元気を取り戻したものの、私は、彼女の内面的な強さが徐々に失われつつあるのを感じていた。
こんなのは初めてのことだった。
以前の天真爛漫さはすっかり影をひそめてしまった。
笑顔は次第に輝きを失ってゆき、やがて、笑顔を見せること自体少なくなった。朝、寝室から出てくるのにも時間がかかるようになった。もう目覚めることさえいやになっていたのだ。

サムはぼろぼろになって、自分を見失ってしまったような状態だった。
目はどんより曇っていた。
私は、彼女が世間から引きこもろうとしているのがわかった。
あれほど自由で活気溢れる人間だったはずの彼女が、苦痛と車椅子のせいで、私たちの愛が届かないところへ沈んでいくかもしれない――そ

PENGUIN BLOOM:
The Odd Little Bird Who Saved a Family

れは、私たちにはあまりにも重たい現実だった。

私はことあるごとにアドバイスとサポートを求めたが、役に立ちそうなものは見つかりそうになかった。

私は徐々に、だが確実に、人生への愛着を失いつつあった。

そんなとき、私たちの前に姿を現したのが〝ペンギン〟だった。

"希望"には羽根が生えている。

エミリー・ディッキンソン

Penguin Bloom
"ペンギン"が家にやってきた

世の中にはいろんな天使がいるものだ。

傷ついたカササギフエガラスの雛

"ペンギン"は息子のノアが、おばあさんの家の隣にある駐車場にいるところを発見した。生まれて間もないカササギフエガラスの雛で、まだ首も満足にすわっていなかった。

海からの強風に吹き飛ばされて、ノーフォークマツにあった巣から落ちたのだろう。高さ二十メートルくらいのところから、途中で枝にひっかかることもなく、冷たいアスファルトの上へ真っ逆さまに落下したらしい。

片方の羽根は力なく垂れ下がっていた。ひどい傷を負ってほとんど動けなかったが、あんなに高いところから落ちても死ななかったのはラッキーだったとしかいいようがない。

それでも、まだ完全に危機を乗り越えたわけではなかった。もしも治療が遅れていたら、このか弱い雛の命は数時間ともたなかったかもしれない。

わが家ではいやというほど悲劇を経験していたので、生命の危機にさらされた雛を黙って見過ごすことはできなかった。サムは雛をノアに拾わせると、車を運転していたおばあさんといっしょに、大急ぎで家の中に入っていった。

傷ついた雛を受け入れてくれる動物保護施設が見つからなかったので、サムと私は、傷が完治して独り立ちできるまで、この雛の面倒をうちで見ることにした。どれだけ時間がかかってもかまわない。もしそれが無理なら、裏庭で休ませるだけでもいい。いずれにしろ、うちで保護することにしたのである。

羽根が白黒模様であるというごく単純な理由から、子供たちはこの雛を"ペンギン"と名付けた。

この瞬間、わが家の三人兄弟に妹ができた。ミス・ペンギン・ブルームの誕生だ。

わが家に鳥籠はなかったが、籠を買ってこようとは思わなかった。ペンギンはもともと野鳥なので、野鳥でなくなってしまうような育て方はしたくなかったのだ。私たちは籐でできた古い洗濯物入れを再利用して簡単な巣を作った。雛を寒さから守るため、柔らかい木綿の布を巣の内側に敷いた。

　どんな動物であれ、怪我や病気の世話をするのは楽なことではないけれど、雛鳥の場合は特に大変だということを、私たちはすぐに思い知らされた。このわが家の末娘にはとても手がかかり、とりわけ最初の数週間は、献身的な努力を要したのである。

　最初のうちは二時間おきに餌を与える必要があった。ノア、オリー、ルーベンの三人は、学校へ行く前と学校から帰ったあとに交代で餌をやり、それ以外の時間はサムと私が何から何まで面倒を見た。

餌や水を与えたり、休ませたりすることにはなんの問題もなかった。
それでもペンギンはなかなか思うように回復しなかった。
羽根の怪我は私たちが危惧したほどひどくはなかったのだが、巣からの落下によって激しく衰弱していたのである。

ペンギンが餌を受け付けなかったり、ぐったりしているのを見て、もうだめかもしれないと思ったことは数え切れないほどあった。寝床に休ませながら、明日の朝までもつだろうかと思った夜も少なくなかった。

そのような挫折感を味わいながらも、私たちはこの小さな家族のためにできるかぎりのことをやった。
歌をうたってあやし、餌をたっぷり食べさせ、傷ついた羽根を動かす訓練をした。
やがてペンギンは、惜しみない忍耐と愛情を一身に受けて、体も態度も大きく育っていった。

羽根を広げたときの大きさは、幼鳥としては特別大きいものではなかった。
ふだんはくちばしの生えた毛玉がちょこまか動きまわっているようにしか見えなかったけれど、それでもときおり、空を舞う誇り高き女神に成長した未来の姿を垣間見せることもあった。

成長期の若者にはたいてい、扱いにくくなる時期というのがあるものだ。それはペンギンも同じだった。羽毛が成鳥のものに生えかわっていったその時期がまさにそれで、私たちはこれをペンギンの〝ゴシック期〟と呼んでいた。
しかし、そんなときであっても、ペンギンのへんてこ可愛いところはそれまでとまったく変わりがなかった。もちろん、この子に対する私たちの愛情がゆらぐこともなかった。

世の妹たちがそうであるように、わが家の妹も、自分の兄貴をからかっておいて知らん顔をする術をあっという間に身につけた。
でも、けんかをしても最後は必ず仲直りしたので、親友同士の関係にひびが入ることはなかった。

サムと私はこう思わずにはいられなかった——〝わが子たち〟がともに成長していく姿を見るのは実にいいものだと。

ペンギンは、体が丈夫になってゆくにつれて、好奇心も増してきた。どこかに閉じ込めておくようなことを私たちがいっさいしなかったので、ペンギンは好きなときに好きなところへ行くことができた。

裏庭で自分の餌を探すようになるまで、それほど時間はかからなかった。ペンギンは着実に自立への道を歩みはじめていた。いつでも自由にこの家を出て行くことができる。それでもペンギンは相変わらず、家の中で寝ていた。私たちといっしょの生活を好んでくれるのは嬉しかったけれど、同時に、野生のカササギフエガラスらしい行動もとってほしいと願った。

とはいえ、「カササギフエガラスらしい行動」とはどんなものなのか、私たちにもさっぱりわからなかったのだが。

ペンギンのためを思えば、もっと多くの時間を家の外で過ごしてもらいたかった。ペンギンがこの先どれだけ長生きできるかは、自分の餌を自然環境の中で見つける能力にかかっている。テレビゲームをやったり映画を観たりすることは、そのために必要な準備であるとは言いがたい。トイレ訓練なんてものも、野生のカササギフエガラスにはありえないことだろう──少なくとも、私たちの知る限りでは。家具、カーペット、ベッドカバー、カーテン、頭の帽子、テレビやコンピューターなどに、何度も何度も、ペンギンから立派な落とし物を頂戴した私たちは、ペンギンはもう自分の住処を持ってもいい頃だと判断した。

これは苦渋の決断だった。

幸い、わが家の庭には大きなプルメリアの木があった。低い枝に簡単に跳び移ることができて、ペンギンも気に入っているようなので、この木を新しい家にすることになった。

　新居をうちのすぐ近くに決めたのは、ペンギンがいつでもわが家に立ち寄れるようにとの思いからで、実際、ペンギンはその後も頻繁にわが家を訪れた。

　この頃はペンギンにとって決して楽な時期ではなかった。それは私たちも同じで、ペンギンがよその場所へ帰って行くのを見るのはつらいことだった。

　私たちはペンギンのことが心配で心配でしかたがなかった。

カササギフエガラスは強いなわばり意識を示すことがある鳥なので、ペンギンもときおり、このあたりにいるカササギフエガラスにいじめられて、地面に落とされたり、爪でひっかかれたり、目や羽根をくちばしで狙われたりすることがあった。

ペンギンはけなげにそのいじめに耐えていたが、彼女が傷つき苦しむ姿を見ていると胸が締めつけられた。

彼女が生きる世界にはこんな過酷さもあるのだということをペンギンに教えるのは、私たちにとって二重につらいことだった。

ペンギンがすごいのは、そのような暴力的迫害に決してくじけなかったことだ。カササギフエガラスがきれいな声でさえずることはよく知られているが、ペンギンも素晴らしい声に恵まれている。彼女はうたうことが大好きで、何時間もぶっ続けでうたうこともあった。

ペンギンには、息子たちが学校から帰ってくる時間が正確にわかるらしい。

午後三時半が近づくと、わが家の敷地の隅にあるオレンジの木に陣取って、角を曲がって姿を現すのをじっと待っているのだ。息子たちが近づいてくるのを聞きつけるやいなや、ペンギンがうたいだす。

すると、喜んだ息子たちも、カササギフエガラスのへたくそな鳴き真似をやってそれに応える。こうして、おかえりとただいまの合唱を何度も何度も楽しそうに繰り返すのだ。

サムと私が車で帰宅するときも、ペンギンは同じように声をはりあげ、素敵なメロディのおかえりの歌で私たちを迎えてくれる。そして家の中へ入れてもらおうと、うれしそうに尾羽をふりふりしながら、翼をばたつかせて正面玄関までやってくるのだ。

ペンギンを家の外に出したのはひとつの挑戦だった。

結局、この挑戦は失敗に終わったのだが、私たちにとってこんなにうれしい失敗はなかった。

ペンギンは家を出たことは出たのだが、今度は、頻繁にわが家を訪れる来客になった。彼女の来訪ならいつだって大歓迎だし、そのことは彼女もよく理解しているようだった。

私たちはペンギンがプルメリアの木で眠るようにしむけることに全力を傾けたが、窓を開けっ放しにしておくと、夜明けとともに家の中にひょいと入ってきて、小躍りするヴェロキラプトル［二足歩行の小型恐竜］のようなかっこうで廊下を走って誰かの部屋に侵入してくる。

そしてベッドの上に跳び乗り、二度寝を決め込むのだ。

87

家族それぞれの心

ペンギンがわが家にやってきたのは、これ以上はないという最高のタイミングだった。言い換えれば、それはわが家が最低の状態にあったとも言える。息子たちはペンギンがいてくれたおかげで、深く傷ついた母親の姿を直視せずにすんだのだ。

半年以上の入院生活を終え、ようやく家に戻ってきたサムは、危険が差し迫った状態からは脱したものの、今度はつらい現実に直面する生活が待っていた。

その昔、彼女を抱いて初めてこの家の敷居をまたいだ瞬間は、私の人生の中でも最高にしあわせなときだった。ところが、退院した彼女を車から降ろして正面玄関に運んだとき、私は、こんなに悲しいことがほかにあるだろうかと思った。

体の胸から下が麻痺しているとさまざまな事態が考えられるが、いいことなんてひとつもありはしない。

いちばん最初に現れるのが腹筋と足の筋肉の衰えだ。上半身を起こしたり、立ちあがったりすることができない。歩くことも、走ることも、スキップすることもできない。

すると、地球とつながっている感覚が持てなくなる。

朝露に濡れた草がつま先に触れたときのひんやりした感触を味わうことも、夏の焼けた砂を踏みしめることも、永久にできなくなったのである。

何よりも愛してやまないものとの親密な関係を、肌で感じられなくなった。
その感覚が自分の人生から失われてしまった。

砕けた背骨に二本の金属棒をねじ込まれ、車椅子が手放せなくなったサムは、耐えられないほどの息苦しさを感じた。

椅子に座ったままで前屈みになることも、立ちあがることもできない。自分のやりたいこと、やらなければならないことが、自分ひとりではほとんどできなくなった。無理をして、人の助けを借りずにやろうとすると、転倒して怪我をし、寝たきりになってしまう危険があった。

どこへ行くにしても、何をやるにしても、ゴムと金属でできた椅子と、他人の手と足に頼らなければならない。

進退窮(きわ)まるとはまさにこのことだ。

車椅子で、家の中をおそるおそる移動していると、慣れ親しんでいるはずのわが家が見ず知らずの場所に思えた。
ほんの小さな障害物や床面の起伏があるだけで動けなくなることもある。そのたびにサムは、どうしようもない不自由さを感じるのだった。

これが現実だとは、とても信じられなかった。
悪い夢を見ているだけだと思いたかった。
長い夢から目が覚めれば、すべてが事故前の状態に戻っているにちがいないと。
だが、夢ではなかった。
サムは完全に途方に暮れていた。
サムだけでなく、家族全員が。

私は、この事故がわが家、あるいはサム本人にどれほどの損失を与えたか、考えることすらできずにいた。

損失といっても、時間やお金のことではない。もちろん、その点での損失は莫大で、私たちは親としての役割をきちんと果たすために、あるいはサムの車椅子に合わせて家をリフォームするために、寛大な友人や親族からの支援に頼りっぱなしだった。

だが、それとは別に、私たちには負担しないといけない――毎日負担し続けなければならない――損失があったのだ。大きなものから小さなものまで、誰も予想だにしなかったようなものがいろいろとあった。そのせいでサムは急速に生きる気力を失い、家族は精神的余裕を奪われていった。

脊髄損傷の患者は、その損傷部位（サムの場合は心臓とほぼ同じ高さ）や麻痺した手足に痛みを感じないといわれるが、それは単なる通説にすぎない。

　サムは、いつ襲ってくるかわからない予測不能の激痛に苦しめられていた。機能を失っているはずの下肢で暴れ回る幻肢痛(ファントム・ペイン)や、損傷部位に突如走る蜂に刺されたような痛みや、燃え広がる炎さながらに腰部をなめ尽くす焼けるような熱さなどだ。

　また、ゾッとするような筋肉の痙攣にも襲われた。あまり動くことがない胴体部分の筋肉が激しく収縮して彼女を驚かせたり、背骨に沿ってついている筋肉が、まるで椎骨に差し込まれた金属棒を拒絶するかのように、激痛をともなって痙攣を起こすこともあった。

　ことほどさように、彼女の負った怪我は、ただ休んでいるようにしか見えない見た目の姿とはうらはらに、決して楽なものではなかった。この点だけでも、人の心を挫くには充分なものだった。

　ベッドの中ですら、彼女は心地よい熟睡を得ることができなかった。血液の循環維持と床ずれ防止のため、睡眠中に三度、私の助けを借りて寝返りを打たなければならなかったからだ。

サムの肉体的な不自由さに拍車をかけたのが、これまで当たり前のようにこなしていた家事のあれこれが自力でできなくなったという精神的な苦悩だった。

彼女の受け持ちだった料理や掃除は、それこそ彼女にとってはお茶の子さいさいのはずだったのに、いまや、とてつもなく難しいものになっていた。ちょっと近所の店へ出かけて食料品を買ってくるというごく簡単なことが、もう自分ひとりではできなかったのである。

そのこと自体はさして重要なことではないかもしれない。だが、サムはそれを自分の無能さととらえてしまった。そして、日々それらのことに直面しているうちに、よき妻であり、よき母であり、自立したひとりの強い女性であるという自己イメージが、次第に崩壊していったのだ。

常に見守られ、検査や介助を受けているサムは、言い換えれば、個人の空間が絶えず侵害されている状態にあった。プライバシーなんてものはもはや存在しないも同然だった。

すべての人間が当たり前のようにおこなう日常の活動で、屈辱的な気分を味わうこともあった。
毎朝の着替えは一種の拷問だった。

悲惨な怪我に追い打ちをかけたのが、脳に受けた傷の後遺症だった。後遺症としては比較的軽度のものではあったけれど、それによってサムは味覚を失ってしまったのである。

食の快楽を追求することに情熱を傾けていた者にとっては、悪い冗談としか思えないような仕打ちだった。

嗅覚も同じように鈍くなって、サムに識別できるのは魚の匂いだけになった。

これではまるでブラックコメディだと、サム本人も認めざるをえなかった。ここまでくると笑うしかない、残酷な運命の皮肉だったが、いくら笑ってみたところで、毎日の生活が楽しくなるわけではない。

人生が楽しかったころの思い出はサムを元気づけるどころか、彼女に惨めな思いをさせるだけだった。昔の思い出が現実の前に高くそびえ立って、いまの彼女にはちっぽけなことしかできないという気分にさせられたのだ。

サムは、人生をただ見物しているだけの人間になったような気がした。いちばん安い席に座ったまま動くこともできない。まわりの人が苦痛と無縁の楽しい生活を送っているのを見ても、それをうれしく思うことができなかった。うれしいどころか、その正反対。

サムがその気持ちを露わにすることは滅多になかったが、楽しいことや美しいものを目にするたびに、心の中で怒りがこみ上げた。自分をこんな惨めな境遇に追いやった自分自身にいつも腹を立てていた。

自分の変わり果てた姿や不自由な体と向き合っているうちに、サムはものの見方がすっかりひねくれてしまった。

自分は出来損ないのみっともない人間だと考えるようになり、誰もそんなことは思っていないという事実を受け入れられなくなったのだ。

苦痛、憤怒、後悔などの激しい感情は、そう簡単に抑えられるものではないのだろう。

彼女は、世間に対しては勇敢な顔を見せていたが、他人に見られずにすむ寝室やシャワールームのような場所ではよく泣いていた。

サムと、彼女を愛する人々との間に、心の隔たりができはじめた。

こんな姿は誰にも見られたくないと、彼女は思った。

とにかくもう誰にも見られたくない。ただそれだけ。

あんなに幸せだった家庭が、出口の見えない闇の帳に包まれた。
毎日がお通夜のようだった。

サムは絶望の淵を見つめていた。

彼女がいつごろから自殺のことを考えるようになったのか、私にはわからないが、かなり早い時期だったことはまちがいない。その考えは彼女の心にたびたび浮かんできた。それこそ四六時中といっていいほどに。肉体的な苦痛と精神的な苦悩に苛まれていたのだから、それを責めるのは酷というものだ。当時のサムが理性を失うのは無理からぬことだった。しかし、もし彼女が早まったことをしていたら、幼い子供たちに計り知れないショックを与えていただろう。私自身、彼女を失うなんて、とてもじゃないが耐えられなかった。

私にできるのは、私も息子たちもどれほど彼女を愛しているか、そしてみんながどれほど彼女を必要としているかを、繰り返し繰り返し、何度でも彼女に言って聞かせることだけだった。

彼女の抱える苦痛は、確かに大きなものだった。それはわかっている。しかし、夫と子供を愛する気持ちはそれ以上に大きいはずだと、私は信じて疑わなかった。

そして、それはまちがっていなかった。

サムは思い止まってくれた。
彼女は私たちと生きる方を選んだのである。
みんなの前から姿を消す勇気がなかったからではない。
それとは比べものにならないくらい大きな、生きる勇気を持っていたからだ。
無私無欲で人を愛する心は、弱さの対極にある。
私はサムほど強い人間を見たことがない。

この先にたいへんな困難が待ち受けていることを承知のうえで、彼女は勇敢に立ち向かっていった。どんなにリハビリがいやでも、彼女は決して逃げなかった。来る日も来る日も辛抱強く耐えた。

自分の人生はまだ終わってはいないと、彼女は自分に言い聞かせた。そのためにはどんなことでもやった。たとえ心の底ではそれを信じていなくても。

サムは音楽を聴くことに心の慰めを見出した。

読書も、現実を忘れさせてくれた。

だがそれは、体が肉体的な痛みに苦しんでいるときでも、彼女にできることは音楽を聴き、本を読むことだけだったということ。

わが家に思いやりが欠けていたのでは、もちろんない。サムが懸命に受け入れようとしていた体の障碍は、私たちが安易に理解できると言えるようなレベルのものではなかったのだ。

彼女は私たちの同情なんか求めていなかった。優しく扱ってほしいとも思わなかった。憐れみや慰めの言葉もいらない。ただ昔の生活を取り戻したいだけだった。

自分の人生を取り上げられるのがどれほどつらくて苦しいことか、当事者になったことのない人間にはとうていわからないだろう。それまで経験してきた困難が、どれもこれも、ばかばかしいくらい些細で取るに足らないものに思えた。

何から手をつけたらいいのかもわからない。私は途方に暮れた。

私に言えることはただひとつ。それは、私たちは決してあきらめなかったということ。

ただひたすら、彼女に寄り添おうとした。

彼女とのあいだに生じた心の溝を埋めるためならどんなことでもやった。

サムがわれわれを必要としたときはいつでも手を貸して、そうでないときは余計なお節介を焼かない。

その適度なバランスを見つけることを心がけた。

彼女が心を開いてくれるのを、私たちは待った。心を打ち明ける準備ができるのを待った。

サムにしてみれば、彼女を責め苛んでいる恐怖や後悔の念を口に出すことは、極めて困難なことだった。

それに、彼女に言いたいことがあっても、私たちにしてやれることは何もないに等しい。ただ、彼女を愛する、いつまでも変わらず愛する、私たちにできることは何でもする、それだけだ。

私たちの未来はきみが思っているほど暗いものじゃない、状況はよくなる、きっとよくなる——私に言ってやれるのはせいぜいこの程度のことだった。たしかに、その言葉に嘘はないし、励ましの決まり文句としては悪くない。だが、まるで説得力がなかった。言葉は無力だった。

それこそまさに、ペンギンが真価を発揮できる状況にほかならなかった。ペンギンは怖れを知らぬ愛の使者であり、人をやる気にさせる達人だった。

家族の幸せを気遣うことにかけては、あるときは小さな豆粒を扱うように繊細で──

またあるときは、白黒模様の暴れん坊のごとく小憎らしい。

こうして、ペンギンとサムは切っても切り離せない関係になった。
いつも、どちらかがどちらかの世話をしているような感じだった。

ペンギンが弱ってぐったりしていれば、元気になるまでサムがかいがいしく面倒を見る。
サムにやる気が出ないときは、ペンギンが歌をうたってサムにエネルギーを注入する。

サムが家の中でデスクワークをやったり、日記を書いたりしていれば、ペンギンがそれに付き合う。
サムが屋外に出て、明るい陽射しの中で絵を描いていれば、それにも付き合う。

ペンギンは、サムが楽しくて面白そうなことをやっているからいっしょにいるのではない。サムに忠誠を尽くしているのだ。そして、それが意外とたいへんそうなことだとわかると、美しくさえずって激励する。

自分の障碍と正面から向き合わなければならない、サムにとっていちばん困難だった時期にペンギンがやっていたのは、できうるかぎり最高のケアをサムが受けられるようにすることだった。

オーストラリア人というのは、何か問題があってもことさらに騒ぎ立てたりしない。サムの場合は看護師として長年働いていたせいもあるだろうが、ひとりの患者としてあまりにも控えめで慎み深かった。鎮痛剤や特別の配慮が必要なときでも、声高に要求しない。限界を超えた不快さも、愚痴ひとつこぼさずに受け入れてしまう。

サムがそんな調子だから、ペンギンが代わりに声をあげたのだ。何ごとにも物怖じしないペンギンのおかげで、サムは気がついたのだ。自分が決して出来損ないではないことを、そして、みんなと同じようにリスペクトされる資格があることを。

まったく新しい未知の世界に放り込まれたサムは、その環境を徐々に受け入れていった。それはペンギンも同じだ。いつも陽気で、四の五の言わず、サムに付き添った。

その日のトレーニングと理学療法が終わると、あるいは痛みを我慢しきれなくなると、ふたりは外へ出ていって、大空の下でゴロリと横になる。

彼女たちが会話をかわしているところを、私は何度か耳にしたことがある。それはまるで、自分たちが味わっているつらさを心ゆくまで話し合っているかのようだった。

サムがペンギンに優しく語りかけたり、ペンギンがサムに歌を聴かせたり、あるいは何時間もただ黙りこくっていたり。

ふたりとも相手の気持ちが手に取るようにわかるにちがいないという私の気持ちは、だんだん確信に変わっていった。

ふたりの美しい関係は、風変わりな親友同士と呼べるかもしれないが、実際はそれ以上に深い関係である。

母と娘のようでもあり、患者と看護師のようでもあり。

あるいは、強さと脆さを併せ持ったふたりの似た者同士が、ひとつのキーワードで結ばれているのかもしれない。その言葉は──「上へ」。

背すじをしゃんと伸ばし、自分の二本の足で立ちあがりたいサムと、木を越え雲を越えて、どこまでも高く飛んでゆきたいペンギン。

サムは自立した生活を最大限に取り戻すための体力とスタミナを身につけるために、とてつもないハードワークに取り組んだ。

一日に何時間も、ジムのトレーニングマシンやボクシングのミットやカヤックのパドルで鬼のように汗を流して、マメだらけの手に血がにじむこともあった。

来る日も来る日もそれを続けた。

トレーニングを重ねていくうちに、サムは自分の将来にわずかな光明を見出し、やがて、明るい展望がひらけてきた。
小さな勝利の積み重ねが大きな勝利につながった。
新しい挑戦が新しいチャンスを呼び込んだ。

サムは周囲からの支援に感謝しつつも、自分が輝き続けるために、他人に頼らない生活を送る決断した。自分の生きたいように生きる準備が整ったのだ。

もうシャワールームで涙は流さなかったし、泣き声に代わって聞こえてくる笑い声が家中に響き渡った。

160

昔の自分に戻ってゆくこと、その過程において本当の自分を知ること。これは非常に難しい作業になるかもしれない。

私たちがその作業をおこなったのはクリスマス前夜だった。私はサムをある場所へ連れていくというサプライズを用意した。

その場所とは、由緒あるバレンジョイ灯台の近くにある岩場で、彼女が二度と訪れることはないと考えていた場所だった。

かつて、サムと私は頭をすっきりさせたいときにはいつもそこへ出かけていって、気分をリフレッシュさせて帰宅していた。そこはいろいろな意味で、私たちにとって精神の安息所になっていた。

問題は、その岩場にたどり着くまで、急勾配の道が百メートルほど続くことだった。まがりくねったでこぼこの坂道を上っていかなければならないのだ。そこで私は、ちょっと不格好になったが、竹とソファー・クッションで椅子かごを作り、親しい友人たちの力も借りて、それを使ってサムをその場所まで運んでいった。

私たちは遥か遠くの水平線を眺めながら、この岩場にたどり着いたことはひとつの象徴だと思った。私たちの希望と夢には恐怖までもが渾然一体となっていることを象徴していた。

　いままでとはちがう人生を歩むことになるだろう。
　決して楽なものではなく、親しい人々の支援も引き続き必要となる。
　でも力を合わせれば、どこへでも行けるし、どんなことでも成し遂げられる。
　これまでもサムはとてつもない艱難辛苦と向き合ってきた。
　この先も数多くの困難が待ち受けているだろう。
　それがわかっているだけに、この祝福はかなり控えめなものだった。
　しかし、紛れもなく祝福であったことは確かで、私たちが流した涙はうれし涙だったにちがいない。

　ペンギンの〝決定的瞬間〟が訪れたのは、それから間もなくのことだった。

一九〇三年、ライト兄弟はノースカロライナで歴史的な初飛行をおこなった。一方、ブルーム家の記念すべき初飛行はわが家の居間にておこなわれた。

私たちの心もペンギンの白と黒の翼に乗って舞い上がった。
それはまさに歓喜の瞬間だった。
ブルーム家の一員が重力を克服したのだ。

ペンギンが教えてくれたこと

ペンギンの世話をすることによって、私たちは人生や愛だけでなく、さまざまなものに対する考え方が変わっていった。そして、家族の意味について根本的に考え直すきっかけにもなった。

最初は、私たちのほうがペンギンを助けてやっていると思っていた。しかし、私たちはこの小さくて特別な鳥のおかげで強くなり、より固い絆で結ばれた家族になれた。大きな困難に見舞われた私たちにたくさんの笑いをもたらして、心と体を癒してくれたのだ。

つまりペンギンは、極めて現実的な方法で、私たちを助けてくれたのである。

ペンギンの世話ができたことは、私たち一家にとってまたとない幸運だった。
その経験を通じて、家族全員が多くのことを学んでいった。

生き生きと輝く目、つややかな羽根、力強い翼。このような現在の姿を見ると、傷を負ったペンギンを最初に見つけたとき、衰弱していまにも死にそうだったのが嘘みたいだ。

現在のペンギンは、あのときとはまったく別の鳥である。

どれほど衝撃的で、人生を変えるような出来事が過去にあったとしても、私たちは過去の自分から変わることができる――ペンギンが別の鳥へと変化していくのを目のあたりにしながら、私たちはそんな思いを日々新たにしていた。

スーパーマンでなくても、困難を克服することができる。常に万全の状態でいるなんて、どだい無理な話だ。しかし、たとえどん底の状態にあっても、未来を前向きにとらえることは可能だ。楽観的になるのはそんなに難しいことではない。創意工夫をして、準備を怠らなければいいのだ。

現状打破(ブレイクスルー)に必要なものなんて、意外と身近なところにあるのかもしれない。

ハッピーエンドは、まず自分を信じて、自分と周りにいる人たちを喜ばせる方法を探すことから始まる。
家族や友人を笑顔にするだけで全然ちがってくるんだということを、ペンギンは何度も教えてくれた。

相手との関わり方を教えてくれたのもペンギンだった。
現代社会の恩恵を享受するのは悪いことではないけれど、愛する人を
テクノロジーに奪われるようなことは断じて避けなければならない。

私たちはみんな自然の一部なんだということを、ペンギンはことあるごとに思い出させてくれた。自然とのつながりが強くなればなるほど、私たちの満足感は大きくなっていった。

ペンギンは毎朝、世界が自分の遊び道具だという気分で目を覚ます。
実際、そのとおりなんだろう。
それと、清潔で手入れの行き届いた羽根を持っていることが、ペンギンの優越感を支えている。

ペンギンをてのひらに載せてみる、あるいはサムを抱きしめてみる。すると、神経細胞のひとつひとつが、血管の一本一本が、われわれを形成する原子のひとつひとつが、どれもこれもかけがえのないものだということがわかる。

でも私たちは、壊れやすい体のパーツを寄せ集めただけの存在では決してない。

限りある生命という包み紙の内側には、私たちの人生と希望と夢が詰まっている。

人生は短いと、これまで何度も聞かされてきた。

でも、あの事故が起きるまでは、そんなに意味のある言葉とは思っていなかった。

実際、私はなにかのはずみで、サムもペンギンもとうの昔に失っていたかもしれないのだ。そんなことが数え切れないほどあった。

死はいとも簡単に訪れる。

彼女たちの温かな体、その生命力みなぎる体は、すべての瞬間が貴重なものだということを、私たちに向かって雄弁に語りかけている。

だから、言いたいことがあればはっきり言いなさいと、私はペンギンとサムになり代わってみなさんに申し上げたい。

心の内にあるものを声に出して言うこと。
やりたいことがあれば何でもやればいい。
一秒たりとも時間を無駄にしてはならない。
あらゆる機会を逃すことなく、この世界の美しさを心ゆくまで楽しもう。

人生を満喫する鍵は愛と絆と発見精神にあり——サムと私が一貫して持ち続ける信念だ。この信念が間違っていなかったことをペンギンは証明してくれた。

そしてペンギンから学んだいちばん重要なことは、「他人をいい気持ちにさせることが、自分がいい気持ちになる最も手っ取り早い方法だ」ということ。

世の中には、私たちの想像が及ばないくらい、たくさんの愛が溢れていることをペンギンは教えてくれた。どれほど事態が悪化しても、思いやりと友情と支援の手が、思ってもみなかったところから差し伸べられる。

どんなに途方に暮れ、孤独でうちひしがれた気分でいたとしても、差し伸べられた愛を受け入れて、自分にできる範囲でその愛に報いる。そうすることが完全復活への一助になってくれるだろう。

この世は謎だらけだ。

今日までずっと、私は奇跡の瞬間をカメラでとらえることを目指してきたが、奇跡のようなことがなぜ起きるのかは、いまだに見当がつかない——われわれの目に見えるのは、何が、いつ、どこで、どのようにして、運命の美しさや残酷さをわれわれにもたらすかということだけだ。

もちろん、私なんかがいくら頑張ったところで、わからないものはわからないんだけれど、いずれにしても、私ならどんなときでも、奇跡をもたらすのは「心の平和」より、「愛」のほうだと答えるだろう。

そして、私には愛がある。

誰にも覚えがあるような大きな愛だ。

サムの事故が神の思し召しだったという考え方は、私には受け入れられそうもない。

サムがどれほど苦しんだかを考えれば、無理に決まっている。でも、死んでもおかしくなかった事故をサムが生き延びて、私たちが最も必要としていたときに、ペンギンが空からやってきた——これが奇跡でないとすれば、やっぱり神はブルーム家を見捨てていなかったんだろうという気になる。

勇敢で可愛い三人の息子たちに、私は心から感謝している。兄弟として生まれ、親友となった三人だ。突然の悲劇と混乱のなかでも、彼らは怒りや苦しさでばらばらになることはなかった。それどころか、手に手を携えて互いを思いやった。
　三人の愛と勇気がサムと私にとってどれほど大きな意味を持っていたか、彼らにはわかるまい。自力では立ち上がれないほど意気消沈していた私たちを、彼らがどんなに鼓舞してくれたことか。

そして、こんなに素晴らしい女性を妻と呼べる特権を与えられたことを、私は本当にありがたく思っている。

わが家は、サムの強さを土台にして成り立っているのだ。

さらに言えば、私がこれまで出会ったなかで、彼女は最も美しい人間である。

彼女の自然な優美さ、ユーモアのセンス、そして謙虚さと意志の強さは、彼女と接したすべての人にこう思わせる——自分ももっと立派な人間になりたいと。

その最たる者がこの私だ。

この家族を、私はたいへん誇らしく思っている。
わが家に待ち受けている未来のことを考えるとゾクゾクするような興奮を覚える。

そして、あのへんてこな鳥を授けてくれた神に感謝。

最初にも言ったけれど——世の中にはいろんな天使がいるものだ。

エピローグ

Epilogue
ブルーム家の奇跡

カヤックをはじめたサム

ペンギンがわが家の一員になってから、実に多くの出来事があった。サムは強さを増していって、完全に自立を果たすことができたし、慢性的な体の痛みや気分の落ち込みにもうまく対処できるようになった。

ペンギンと三人の息子と私から受ける愛と支えが毎日の元気の源になっていることは間違いないが、サムが健康を回復するうえで中心的役割を果たしたのがウォータースポーツへの情熱であるのは紛れもない事実だ。夢中になれる新たな対象を彼女は発見したのである。

カヤックは、単なるトレーニングや気分転換とはわけがちがった。サムにしてみればそれは、体を動かす機会が少ない車椅子生活のくびきから逃れることができる手段だったのだ。

さまざまな形で人の助けを借りているサムの場合、生活の大部分は人を待つことに費やされるわけだが、水際にやってきたとたん、そんな生活に別れを告げることができる。

いったんカヤックに乗り込んでしまえば、水の上を自由に動くことができるからだ。パドルを握っているときの彼女は、どこへ行くにも何を

やるにも、自分の動きを完全にコントロールできている。このときばかりは、昔の自分らしい自分に戻れるのだ。

退院して間もなく、マンリー・ワリンガ・カヤック・クラブの会員になって、ゲイ・ハットフィールドの指導を受けはじめたサムは、たちまち、このコーチによって才能を見出された。

サムのように、上手にバランスを取りながら腕力だけでレーシング・カヤックを漕ぐのは、実はそれほど簡単なことではないのだが、サムは父親ゆずりの集中力を発揮してそれをマスターしたのである。

ほんの短期間で、クラブのイベントにも参加できるくらいの腕前になり、その上達のはやさでみんなを驚かせたが、誰よりも驚いたのはサム本人だった。

記録が伸びてくると、本格的なレースにも出場するようになって、カヤックを始めて一年と経たないうちに、KL1クラスではオーストラリアでいちばん速い女性カヤック選手になっていた。

二度目の国内タイトルを獲得したレースでその年の世界第八位に相当するタイムを出したサムは、ナショナルチーム選抜委員からも注目されるようになって、二〇一五年三月にはパラカヌー[身障者カヌー。下半身に障碍がある人が参加]のオー

ストラリア代表メンバーに選ばれ、同年ミラノで開催されたカヌー・スプリント世界選手権に派遣された。

それ以来、サムはますます熱心に取り組むようになって、週に六回のパドリング練習と三回のジム練習をこなしている。

また、代表チームの一員として、専門家の特訓を受けるためにクイーンズランドにも出かけたが、彼女が退院後に飛行機に乗ったのはこのときが初めてだった。

＊

　これだけ努力したにもかかわらず、初めて出場した世界選手権では、計画していたような準備をすることができなかった。

　北イタリアで四週間の集中トレーニングをおこなった際、体を酷使しすぎたため、左肩甲骨のすぐ下にある第七肋骨を骨折してしまい、左のストロークのパワー、スピード、コントロールがガクッと落ちてしまったのだ。

　しかし、それでもサムはやっぱりサムで、このくらいのことでへこたれたりしなかった。怪我の痛みもなんのそので、ミラノでおこなわれた

予選に果敢に出場すると、彼女がこれまで参加した中でも最も難しいレースだったにもかかわらず、見事に予選を突破したのである。

ところが、準決勝ではまたしても不運に見舞われ、ラダー（舵）に浮き草がからんだためにコースアウト、失格となった。

こんな形での敗退はさすがにこたえたようで、サムはがっくりうなだれていたけれど、初めて出場した国際大会において、世界十二位という結果を残したのだ。

しかも、怪我をおしての出場だったのに、予選のタイムは、トレーニング中に出していた自己ベストを三秒上回っており、その能力の高さと速さを追求する意志の強さを改めて見せつけることになった。

肋骨の傷が癒えたサムは、二〇二〇年の東京パラリンピックを目指すべく、オーストラリア代表メンバーに入ることに照準を合わせているが、これほど短期間でここまで来ることができたのだから驚きである。

ほんとうの家族旅行

ペンギンはシドニーに残って、お気に入りのプルメリアの木で過ごす

ことになったが、ルーベン、ノア、オリー、私の四人はミラノに出かけて、サムの試合を観戦した。

試合後はみんな揃って鉄道で、サムの大好きなローマに向かった。長らくお預けとなっていた家族旅行というわけだ。

そして、サムと私が新婚カップルだったころに訪ねた思い出の場所を巡り歩いた——コロッセオに、ナヴォーナ広場に、スペイン広場。子供たちといっしょにここへ来られるなんて、十五年前には想像することすらできなかった。

このヨーロッパ旅行は私たち家族にとって特別なものとなり、素敵な思い出をたくさん持ち帰ることができた。

悲しい思い出もいくつかあることはあったけれど。

家族で出かけたタイ旅行は、恐ろしい事故のために涙で幕を閉じた。しかし、今度のイタリア旅行は歓声で始まり、歓声で終わったのだ。障碍を克服したサムが世界に挑戦する姿を見られるなんて、ブルーム一家にとってはまたとない経験だった。

サムは最悪の時を生き抜いたすえに、大きな成果を追い求めて、最高の姿を見せてくれたのだ。

だが、サムの思い描いているゴールは、国際大会への出場よりはるかに大きなものだ。そのゴールを実現すべく、サムはコーチととともに、カヤックの魅力を脊髄損傷患者に伝えるプログラムをスタートさせている。

カヤックを始めたことで得た肉体的、精神的メリットは計り知れず、サムはそのポジティブな経験をできるだけ多くの人と共有したいと思った。

そんな彼女のことを、息子たちと私が誇りに思っているのは言うまでもないが、それ以上に、私たちは毎日を彼女といっしょに過ごせることに感謝している。そして、彼女を心から愛している。

わが家の一員として

この二年あまりで、ペンギンは自立したレディへと成長を遂げた。光沢のある毛並みとつややかなくちばしが多くのオスを振り返らせているが、私の目から見れば、つがいになるにはまだ早すぎると思う。

私たちは、彼女が家の中に立ち寄ったときに聞かせてくれる、楽しい歌声が大好きだった。キッチン、リビング、バスルーム、ベッドルーム

と、わが物顔で飛び回りながらうたう歌。

しかし、ちかごろは仲間を作ったり、自分の縄張り探しをするため、わが家の庭にいないことのほうが多くなってきた。

いまではすっかり社交的になって、カフェでコーヒーを楽しむ人や売店で雑誌を買う人、あるいはクリーニング店に洗濯物を取りに来る人に陽気な挨拶の歌を聞かせて、ニューポート・ビーチの住民を驚かせている。この世界全体が彼女の大好物なのだ。

あるとき、わが家の三人の息子が以前通っていた幼稚園の先生が、声を震わせながら電話をかけてきた。

いったい何事かと思えば、ペンギンが意気揚々と幼稚園に乗り込んできて、園児たちといっしょにランチを食べようとしているので、すぐに引き取りに来てほしいとのことだった。

私が幼稚園に出向くと、わが家のわんぱく鳥は大喜びしていたが、これから始まる昼食会に自分が参加できないことがわかると、ちょっと戸惑ったようすを見せた。

ペンギンはうちの子供が幼いころからいっしょに育ったため、ピンク色のかわいいお手々で料理がテーブルに並べられているのを見て、てっ

きり自分のためのごちそうだと思い込んだのである。

*

大怪我を克服したペンギンが、羽根もすっかり生えそろい、これほどまでに堂々と飛び回っているのを見られるのは、私にとっては大いなる喜びだった。

ペンギンを育てていく中で、私がいちばん満足感を覚えたのは、成長したその姿だった。ペンギンはちまちました生き方をしていない。堂々としている。聡明で、強くて、大胆で、へこたれない。おまけにいたずらっ子で、好奇心旺盛で、とても愉快なのだ。

空を飛ぶわが家のかわいい娘は、人の悪い面に目を向けることなく、いつも陽気で、いともたやすく喜びを見つけ出す。生まれながらのハンターで、野生における己の残酷性を心得ていながら、誰であっても友人として迎え入れる。

おまけにペンギンは、思いやりにあふれており、驚くほど優しい。そのさまを、私たちはこの目で、直接目撃している。

私たちが親のいないゴシキセイガイインコの雛の世話をしていると、ペンギンが手伝ってくれたことがあった。そのインコは、色は成鳥と同じように鮮やかだったけれど、食卓の食塩入れほどの大きさしかなかった。

サムも私も、いつかはペンギンが素晴らしい母鳥になるものと信じている。とりあえずいまは、健康で幸せで自由な生活を送ってくれていることに感謝するばかりだ。

どこまでも青い空は、私たちに与えられたものではなく、最初から彼女のものだった。この先どこへ飛んで行こうとも、ペンギンはいつだってわが家の一員なのだ。

A personal message from Sam Bloom

サム・ブルームからのメッセージ

私の身に起きたこと

もし、あなたご自身かあなたの身近な人の中に、脊髄損傷で体に障碍のある方がいらっしゃったら、これから述べることが残酷な事実であることをどうかご理解ください。

あなたには本当のことをお知りになる権利があるので、私も本当のことしか述べません。自分の身に起きたことに満足なんかしていないのだから、満足を装うわけにはいかないのです。

でも、だから私は不幸だと言うつもりはないし、命拾いしたことを嬉しく思っていないわけでもありません。

事故後の人生にも楽しいことがたくさんありましたし、将来はもっとよくなるだろうと信じています。

要するに、並大抵ではなかったこれまでの苦労や、この先も続くであろう苦労について、きれいごとだけを並べたくないのです。

夫、子供たち、肉親、最愛の友人たち（とりわけペンギン）の愛とサポートがなければ、私はいまごろここにいることはできなかっただろうし、現在のような暮らしはとうてい無理だったでしょう。みんなの愛に私がどれほど感謝し、彼らをどれほど愛しているか、言葉では言い表せないほどです。

あの事故を経験したことで、私の全人生がくっきりと浮き彫りになりました。もう二度と歩けないという宣告を受けたことで、私は気がついたのです。これまでの私は、心底つらい言葉を誰にも言われたことがなかったのだと。少なくともその意味では、私は恵まれていたのです。

頭に負った傷のおかげで、展望デッキから転落した前後の記憶がまったくないことも、幸運と言えば幸運でした。事故の記憶が甦ってくるたびに同じ恐怖を何度も味わわされる責め苦から逃れることができたのですから。

自分が障碍者になったことで、苦しみにもいろいろなレベルがあることを知りました。こんなことは、知らずにすめばそれに越したことはないのですが、それを知ったことで私は、思いやりというものがどれほどこの世に必要であるかを痛感しました。

皮肉にも、私は事故に遭ったがために、自分の夫や子供たちの素晴らしさに目を向ける機会を得た——不運のどん底に突き落とされたことで、自分がどれほど幸運な人間だったかということに気づいたのです。

大きな代償を払いはしましたが、こんなに素敵なことに気づけたこと

を感謝しています。

*

　半身不随になるというのは、昏睡から目覚めたらいつの間にか年齢が一二〇歳になっていたようなものだと思います。

　家族や友人には、生きているだけでもありがたいと思いなさいと言われるのですが、何をやるのも苦しくて時間がかかってしまい、自分が大好きだったことや、生きている実感が得られるようなことはほとんど何もできません。

　本当の一二〇歳であれば、一生分の幸せな思い出が心の支えになってくれるのかもしれませんが、まだ若かった私は、人生の冒険はこれからだと信じていました。

　やりたいことも夢も計画もたくさんあったのに、すべてが粉々になって足元に砕け散ってしまったわけです。麻痺して動かなくなった、私のこの足元に。

　自分が半身不随の身になるなんて、まったく予想だにしなかったこと

PENGUIN BLOOM:
The Odd Little Bird Who Saved a Family

でした。世界観が一変したといっても、それは霊的な目覚めとはほど遠く、この経験によって自分がよりよい人間になれたとか、新たな目的が得られたという気分でもありません。ばかげた事故のせいでこんな体になってしまった辛さから、誰もいないところへ行って大声で泣き叫びたいと思ったことが何度もありました。最近では、以前のように落ち込むことはなくなったものの、泣きたくなることがまったくなくなったわけではありません。

＊

この本をお読みになっているみなさんの中には、怪我から回復する段階に入って、地獄のリハビリが始まったところだという方もいらっしゃるかもしれませんが、そのような方々の参考になるような言葉は、私からはほとんどありません。

私が覚えているのは、病院のベッドから車椅子に移動するため、初めて足を持ちあげようとしたときに感じた強い憤りです。自分の体が、まるで豚肉の塊か何かになったかのようで、生きている感じがまったくなかったのです。

事故後の私は、頭の中が嫌悪感と怒りと後悔でいっぱいになり、ポジティブなことはほとんど考えられませんでした。笑顔になることも声をあげて笑うことも二度とないだろうと確信していました。幸い、そういうことにはなりませんでしたが。

私は脊髄損傷のすべてを知っているわけではないし、みなさんそれぞれに特殊な状況がおありでしょう。でも、「もう人生は終わった、自分は一生障碍者で、本当の自分は二度と戻ってこないんだ」という恐怖に襲われるのは、異常なことでも何でもない、そうなるのは当たり前だということだけは断言できます。自殺したい、死んでしまいたいと思うのは当然のことです。

私の場合、自分の障碍に関連するほとんどすべての人や物に対して、理不尽な憎しみを抱く状態が長く続きました。タイという国そのものに腹が立って、かつては私の好物だったタイ料理のレッド・ビーフカレーすら許せませんでした。ばかげていると思われるでしょうが、苦痛、後悔、絶望、挫折感といったものは、少しばかり人の頭をおかしくしてしまうのです。

同じように、誰に何を言われても哀しみと怒り、もしくはその両方がこみ上げてくる時期も、当然あると思います。

私はしばらくのあいだ、以前と変わらない普通の暮らしを続けているみんなが妬ましくてたまりませんでした。サーフボードを抱えてビーチに駆けてゆく女の子を目にすると、怒りの涙がこぼれました。泣いたって何の役にも立たないし、健全なことではないと頭ではわかってはいるのですが、そうなってしまうのです。

そんなときは、自分の気持ちを声に出してみるといいかもしれません。私はワインをグラスに一杯飲んだだけで口が軽くなるのですが、もともとおしゃべりな性質ではないので、ネガティブな感情を吐きだして解消するには、日記にすべてを書き記すのが有効でした。

でも、いちばんいいのは、やっぱり声に出すことです。恐怖や怒りを言葉にすることが、自分を支配しているいやな気分を取り除く役に立つのです。

その点ではペンギンが、私が感情を吐きだす格好の相手になってくれました。ペンギンはいつでも、私の話に親身に耳を傾けるだけで、不快そうな表情を見せることも、無神経な言葉をうっかり口にすることもあ

りませんでした。

私の繰り出す罵詈雑言は、天使でさえ顔を赤めるほどの激しいもので したが、自分を蝕んでいる醜い感情をそうやって吐きだすことで、誰も 傷つけることなく、フラストレーションを解消することができたのです。 自分の中にたまっていた毒を抜くと気分がすっきりして、私のために 全力を尽くしてくれる人々に対しても、前よりずっとポジティブな気持 ちでいられるようになりました。

＊

もちろん、ペンギンのような鳥は、誰でも持てるわけではありません。 それに、私たち脊髄損傷患者の境遇を経験のない人にわかってもらおう と思っても、そこには自ずと限界があります。

知性も思いやりもあるのに、半身不随がどのようなものかまるでわか ってくれない人や、車椅子の生活をすごく快適なものだと思っている人 はたくさんいます。そういう人たちは私たちの、苦痛と絶望と屈辱に二 十四時間さらされている現実がまったく理解できないのです。別に彼ら が悪いわけで

でも、彼らに腹を立てても仕方がありません。

はないのですから――こういうことは誰も口にしませんが。

いちばんいいのは、正しい医学的アドバイスを聞いてそれに従うことですが、それだけでは充分とは言えません。

あなたの回復の度合いはひとえにあなた自身にかかっているのです。

だから、あなたは自分の症状と障碍に全力で取り組む必要があるわけで、努力をすればしただけの成果が得られるでしょう。これに関しては、奇跡も近道も特効薬もないのです。

＊

重大な傷を負ったのは身体なのに、その実、最も克服しがたいのは、頭の中で繰り広げられる葛藤のほうです。

脊髄損傷後の経過が順調に進むかどうかは、八割くらいは精神面に関わる問題であって、肉体面はせいぜい二割程度だと思います。だから、考え方をちょっと変えるだけで、車椅子に座って落ち込んでいるだけの自分から脱却できるかもしれません。

反対に、精神的に後ろ向きになるようなことがあればたちまち回復が

遅れて、元の状態に逆戻りする可能性すらあるのです。

病院を退院してから最も役に立ってくれたのは、どれも基本的なことばかりです。

まず、自分をサポートしてくれる支援グループを持つこと。つまり、家族や親しい友人の協力です。私の場合は夫と三人の子供たち、そして母と姉だけでした。その後、親しい友人も加わってきましたが、それも少人数に留めました。

理屈に合わないことを言っているように聞こえるかもしれませんが、必要なサポートを受ける場合、リハビリのごく初期段階では、すべての友人知人を支援グループに入れようとは思わないことです。気をつけていないと、善意のお節介焼きだらけになりかねませんから。

陳腐な励ましの言葉をかけるのが自分の役目だと心得ている人、あなたを見て「尊敬するわ」という言葉を連発するような人は絶対に避けるべきです。そういう人がいると疲れるわ腹が立つわで、引きこもりたくなってしまうかもしれません。

だから友人たちには、親切には感謝しているが、いまは新しい生活に慣れるためにプライバシーが必要なんだと、率直に伝えることです。

それでも何かやりたいと言う人がいれば、簡単なことをやってもらいましょう。買い物、子供をサッカーの練習に連れて行ってもらう、パンを焼いてもらう、などの実用的なことを。

家族の負担が多少なりとも軽くなって、友人との絆が保たれればそれでいいのです。いずれ時期が来れば、友人たちとの関係も復活するでしょうし、本当の友人ならあなたの気持ちを尊重し、理解してくれるはずです。

＊

私の場合、最も難しかった問題のひとつが、みっともないという気持ちを克服することでした。ばかばかしいと思われるかもしれませんが、事実なのです。

私は変な格好をするのも、以前のような服装ができないのもいやでした。古くからの友人はさぞかし私を憐れんでいるだろう、変わり果てた姿になったと思っているだろう——そう考えるといたたまれなかったのです。

自分で嫌悪感を覚えるようなことが何度もありました——まるで女装

234

したが死神のような姿だと思ったりして。ほかにも、排尿の感覚がなくなったとか、嗅覚がなくなったなど、気掛かりなことがいくつかありました。お漏らしをしても、自分でそれがわからないかもしれないのです。

最初のうちは、新しい友人を作ったり、見ず知らずの他人といっしょにいるほうがよっぽど楽でした。そのような人たちが知っているのは現在の私だけで、昔の私は知らないのですから。情けない現実逃避だと思われるかもしれませんが、これは普通に扱ってほしいという基本的な欲求の表れなのです。

善意の友人の中には、脊髄損傷患者のことを世話のやける赤ん坊のようにしか見てくれない人もいます。あるいは、事故に遭う前の昔話を持ち出してきて元気づけようとしたり。そんなのはかえって逆効果でしょう。

人は苦しんでいると引きこもりになりがちです。自尊心をずたずたにされ、自力での移動がほとんど不可能になった私もそうでした。

私は多くの人が思っている以上にプライバシーを必要としましたが、

同時に、上手に回復して満足のいく暮らしを送るためには積極的に外に出ることも大事なんだということを学びました。

半身不随なったせいで自分のことしか考えられない人間になるわけでは決してありませんが、それを助長する要素にはなります。外に飛びだしていって面白そうなことを経験するのは、健康なころに比べるとはるかに難しいのですが、私はもっと早くそうすればよかったと、つくづく思ったものです。あなたもぜひやってみてください。

*

今になって振り返ってみると、楽に人付き合いができるようになったのは事故から二年ほど経ってからですが、それには理由があります。

私は、そのころにはもう競技カヤックを始めていて、熱中できる楽しみがありました。その当時は気づいていませんでしたが、カヤックは私に自信を取り戻させ、人に話したくなるような新鮮で楽しい経験を与えてくれたのです。それはさらに好循環をもたらして、私は積極的に人付き合いをするようになり、素敵な友人の輪が広がっていきました。

私を助けてくれたもうひとつの基本的な要素が、基礎体力と健康です。そんなの当たり前だと思われるかもしれませんが、最初のころの私は失った機能のことしか考えることができなくて、何もかも前より難しくなってしまったと感じていました。

でも時が経つうちに、体力と持続力がついてきたおかげで慢性的な痛みが気にならなくなり、日々の暮らしが楽になったことがわかったので す。それは私に、新しいことにチャレンジするエネルギーを与えてくれました。

子供が廊下に置き忘れた濡れタオルの上を車椅子で通ることもできない——その程度の筋力では、さすがに非力と言わざるをえません。体の柔軟性、運動能力、体力を高めることであれば、何をやっても損はありません。取るに足らない家庭内の雑用ができないと泣いている暇があれば、もっと役に立つことをやるべきです。

*

もちろん、障碍の克服という域を超えた、目的のあるトレーニングをやるほうがベターです。

そこで、人と競い合う競技スポーツの出番となります。私は昔からずっと体を動かしていたので、事故後に競技スポーツを始めるにあたっても特に問題はありませんでした。

しかし、もともと運動が得意でないという人でも、肉体的な挑戦ができるものを探して、結果が数字で残るような形で定期的にトレーニングに励むことをお奨めします。

毎回簡単な目標を設定すると（たとえば、持ちあげるウェイトを重くする、やる回数を増やす、距離を延ばす、スピードを上げるなど）、モチベーションを持続させるうえで効果的です。

どんな競技を選択するにしても、最初は楽にはいかないでしょう。私の場合も、ひっくり返らずにカヤックに乗っていられるようになるまで、少なくとも二か月はかかりました。

ひっくり返って水に浸かるのが、最初のうちは怖くて仕方がありませんでした。というのも、ベルクロの頑丈な安全ベルトで体が座席に固定されているので、転覆したら簡単には脱出できないと思ったのです（実際には全然そんなことはありませんでした）。

私がカヤックを選んだのは、レースに出場することを念頭に置いていたからではありません。ただ水の上に出たかっただけです。私は家を飛びだして解放感にひたり、技術を磨いて速く漕ぐことを楽しみました。そして次第に上達してゆくと、新しいチャンスが向うのほうから飛びこんできたのです。

カヤックが新しい生き甲斐になったと言うつもりはありません。実際そんなことはなくて、私にとっては今でも家族が世界の中心にあります。しかし、パドルを動かすことは生活の大事な一部となっていますし、病院を退院してから今日までのことを考えると、カヤックを続けてきて本当によかったと、つくづく思うのです。

もちろん、どんな競技であろうと、あなたが楽しめればそれでいいわけで、努力と集中力を必要とするものほど望ましいといえるでしょう。いちばんの敵は怠惰になってしまうことで、不自由な体に対する嘆きや、わが身に起きた出来事への怒りしか頭に浮かばないような状態が続くと、ろくなことにはなりません。

痛みがひどくなって、ますます憂鬱になります。あなたや家族や回りの友人にとっては、あなたが半身不随であるだけでもつらいことなのに、さらに気分が落ち込んでしまってはたまらないでしょう。

だから、汗をかいて手にマメを作ることでいい気分になれるのであれば、絶対にやる価値はあるのです。

＊

あなたの好みや嗜好が事故の後でどう変わってしまうかは、まるで予測がつきません。

私の海好きは事故後も変わりませんでした。たぶん根っから水が好きなのでしょう。事故の後で初めて海に入るときには、きっと最高の気分が味わえるだろうと思ったのですが、それはまちがいでした。小さな波を受けただけで体がひっくり返ってしまい、まるで胸の回りに金属のコルセットをつけているみたいでした。呼吸をするのが難しくて大変な恐怖感があったのです。

それでも、続けているうちに水泳の楽しさを再発見することができました。格好よくすいすいというわけにはいかず、まだ潜水もマスターできてはいませんが、水中を浮遊して無重力状態になったときの、不思議で新鮮な感覚を楽しんでいます。

味覚は極端に鈍くなりましたが、料理やパン作りは今でも楽しくやっています。自分のレシピを覚え直すのにちょっと時間がかかって、大失敗も何度かやらかしましたが。

私は古いタイプの人間で、伝統的な母親らしさを家族のために発揮することには特別の思いがあります。中でも、みんなが喜んでくれるお菓子作り──父から教えてもらったアプリコット・スライスが、今でもわが家の四人の男たちを笑顔にしているのは嬉しいかぎりです。

＊

怠惰にならず、新しい世界を広げていくために大切なのは、新しいことにできるだけたくさん挑戦して、結果がよくても悪くてもそれを受け入れることです。

自分が何に向いているのか、何であれば楽しんでやれるのかは、何度か試してみないことにはわかりません。だから、すぐにノーと言ったりしないで、最初は違和感があっても、しばらく続けてみてください。

自分自身のこと以外で、責任をもってやれることがどれくらいあるか

ということも、回復の度合いを計るひとつの目安になるでしょう。

いまにも死にそうな雛鳥だったペンギンの世話は、私にとってとてもやりがいのあるものでした。ペンギンの回復と自立を手助けすることは、いろいろな意味で私の役に立ってくれたのです。

私は可能なかぎり、自分が頼る側ではなくて頼られる側になる努力をしています。食事を作ったり、人を車で送っていったりする程度の、ごく単純なことでも決して楽ではありませんが、その機会は確実に増えています。

そのような状況が訪れると、みんなが私にこう言って励ましてくれるのです——いまの君は、自分の生活がきちんとコントロールできているんだから、きっとできるよ、と。

脊髄損傷患者が事故前と同じ生活を送れるようになることは決してありません。このような状況に置かれている者にとって、それを受け入れるのは容易なことではありません。私にとって、それはロッド・スチュワートのアルバムが一億枚以上売れていることと同じくらい受け入れたくないことですが、でもそれが事実なのです。

自分の限界に抵抗することは、生きている証しでもあります。半身不

随になった人間は、あなたや私が最初ではないでしょう。他の人たちが刺激と生き甲斐のある人生を生きてきたのであれば、私たちにもそれができるはずです。彼らはありとあらゆる精神的挫折を経験しました。だから、私たちも当然、それに苦しむことになるでしょう。

*

今のあなたはいろいろな意味で、過去のあなたとはちがう人間になっています。あなたの体の半分以上は、おまけのようにただくっついているだけのものになっています。

私は、自分の三分の二がすでに死んでいると感じることがよくあって、この先も、哀しみと怒りが小さな積乱雲となって、自分の肩の上にずっと覆いかぶさっているのではないかという気がします。

しかし、自分で選択する力が残っているからには、あなたはやっぱりあなた自身なのです。毎日を完璧に過ごせる人なんてどこにもいませんが、後悔に明け暮れ、過去の自分に執着して、現在と未来を放棄するようなことがあっていいはずがありません。

将来に待ち受けている課題や困難にいかに立ち向かっていくか。そして、生活に前向きに取り組み、幸福を手に入れるチャンスをいかにものにするか——すべてはあなたの選択にかかっているのです。

＊

半身不随になって間もない方のご家族や友人のみなさん、あなたがたの悲しみと絶望感はお察しいたします。

身近な人が脊髄に大怪我を負うと、周囲にいる人々までが痛みや、状況の不安定さに苦しめられるものです。喪失感は大きく、なんとかしてそれを乗り越える必要がある——そんなときは躊躇することなく、経験者に助けを求めることです。

患者さんを支える場合、まず最初のステップとなるのは、いつまでもくよくよしないことです。いつまでも自己憐憫に浸っていたり、大事な人が怪我をする前へ時間を巻き戻せればいいのに、なんてことを考えても仕方がありません。あなたがどんなに悲しくてつらくても、患者本人に比べたら大したことないのですから。とはいえ、あなたの負担はそれ

までの三倍に増え、自由な時間は半分に減ってしまいます。

おまけに、大きな痛みとともに深く落ち込み、腹を立てている患者本人を前にして、あなたは勇敢かつポジティブに振る舞わなければならないのです。これは決して楽なことではありません。

私に言えることは、ごく普通にコミュニケーションを図るようにすること——車椅子のことは極力気にしないで、昔と同じように接する努力をするのです。あなたが声をかける相手は目の前にいる障碍者ではなくて、昔どおりのその人なのです。

ただし、いろいろな制約があることは忘れないようにしましょう。いまは避けたほうがいいことを口に出して、傷口に塩を塗り込むような真似は慎んでください。いずれ時が経てばそういう制約はなくなるでしょうが、最初の一年くらいは禁物です。

それから、もっとひどい目に遭った人の話を持ち出してきて、「あなたはまだ運がよかったほうだ」というようなことを言ったり、不可能に立ち向かって勝利した障碍者の極端な例——たとえば、小指だけでエベレスト登頂に成功した人とか——を、まるでそれが目標だといわんばかりに引き合いに出すのもやめましょう。

ちょっとした励ましの言葉くらいがちょうどいいのです。いま克服しなければならないのはエベレストではなくて、もっと身近な問題なのですから。

いちばんつらいのは、事故後に初めて自宅に戻ったとき。待ちに待ったわが家が、車椅子に乗っていると全然違う場所のように感じられて、帰宅の喜びが消し飛んでしまうのです。

入院中は、家のベッドで寝ることをずっと夢見ていたはずなのに、医療設備が整っていない自宅では、なにもかもが想像していた以上に難しいことが判明します。

おまけに、自宅で体が不自由なのは自分ひとり。病院では、同じ境遇の患者仲間の存在が奇妙な安堵感を与えてくれたのですが、家で車椅子に乗っているのは自分だけで、ほかのみんなはいつもと変わらない生活を送っているのです。以前は当たり前だった日常がいまはもう叶わないとわかって、まるで自分の人生から追放されてしまったかのような、恐ろしい気分を味わいます。

私も、ズボンを選んでいる夫の姿を見ているうちに、「自分はもう子供たちの本当の母親でもなければ、家族の一員でもないんだ」という気分になりました。三人の子供の親は事実上、夫だけになったんだと。

＊

障碍者が自分の体の状態をすべて理解していて、それを正しく他人に伝えることができるとは、決して考えないように。

みなさんはみなさんでリサーチをおこない、できるだけ多くのことを把握するよう努めて、障碍者たちがいま経験していることを理解できるようにしてください。無力感に浸っているより、状況を好転させる方法を模索することです。

私の夫のキャメロンは、入院生活の退屈さを紛らわすことができるようにと、私のためにポータブルDVDプレイヤーと映画ソフトを持ってきてくれました。

それまでの私は、面会時間以外はずっとベッドに横たわって、カーテンのストライプの数をひたすら数えて過ごしていたのです。キャメロンは、治療法や医療資源にどのような選択肢があるかも、時間をかけてネットで調べ上げてくれましたし、私が使っていたものより遥かにすぐれたドイツ製の最新カテーテルとか、ビーチに出たときに私が海の中にも

入っていけるよう、安価な中古の車椅子も見つけてきてくれました。最高に気のきいたプレゼントというわけではありませんが、とても前向きな印象を与えてくれたのは確かです。
キャメロンが企画してくれた地域の資金集めイベントのおかげで、手だけで運転できるように改造した車も購入できたし、車椅子に乗ったまま出入りできるようにキッチンとバスルームをリフォームすることもできました。
彼が大きな努力を払ってくれたおかげで、私は自分が愛されていることを実感できたばかりか、生活の質が格段に向上して、ひいてはそれが家族全体の生活改善につながっていったのです。私がヒーロー呼ばわりすると照れるに決まってますが、彼は本当に素晴らしい人です。

*

世話をしなければならないのは患者だけではないということも、決して忘れてはいけません。
患者の世話はあなたがするとしても、あなたの世話は誰がするのでしょう？

脊髄損傷患者は自分の障碍に悪戦苦闘しているので、あなたのニーズや気持ちに応えることはできません。だからあなたは、心身ともに健康を保ってハッピーでいるためにも、自分の時間を確保し、豊かで充実した生活を送り続けなければならないのです。

それがみんなのためなのです。

家に閉じこもっていないで、外出して友人と会い、たいへんな一日を過ごしたあとは、心と体をリフレッシュさせるようにしてください。健全な肉体を持ったあなたは、患者と外界との橋渡し役です。あなたには、面白い話やアイディア、特別な楽しみ、好意、前向きな考え方などを、外の世界から持ち帰ってきてほしいのです。

*

気分転換になるようなことがあれば最高です。どうせならひとつクリエイティブになって、患者の背中を後押しするようなことを見つけてください。あなた自身の興味を満たすことも忘れないように。意外なことが新しい発見につながり、患者を夢中にさせるかもしれないのです。

去年の夏、キャメロンと息子たちがどういうわけか養蜂をやり始めたのですが（なにしろキャメロンはひどい蜂アレルギーなのです）、これは素晴らしいアイディアでした。巣箱の管理なんて、私にやれるのだろうかと思ったのですが、第一日目から面白いドラマを観ているようで、とても楽しかったのです。

蜂蜜を収穫する作業では、私にもやれることがたくさんあったので、驚くやら嬉しいやら。みんなが交代で蜂蜜板を回転させて蜂蜜を収穫し、私は息子たちと一緒に瓶詰めとラベル貼りをやりました。ほっぺたが落ちそうなオーガニック蜂蜜だけでなく、蜂の巣を利用したオーガニック・リップクリームとサーフボード用ワックスも作って、息子たちはそれを売って小遣い稼ぎをしました。

まさか、この私が養蜂をやるなんて思ってもいませんでしたが、キャメロンの好奇心のおかげで、家族みんなで大いに楽しむことができたし、子供たちにとっては素晴らしい学習体験となったのです。実際、初めてやった〈バンガン・ハニー〉作りは、わが家があの事故後に経験した、最初の楽しい思い出だったかもしれません。

私が何にもまして言いたいこと——それは、人生や世界やすべてのも

PENGUIN BLOOM:
The Odd Little Bird Who Saved a Family

のに腹を立ててしまった脊髄損傷患者が、あなたに向かって怒りをぶちまけても、どうか気分を害さないでほしいということです。

私たちはあなたを攻撃しているのではなく、自分の身に起きたことや、自分の置かれた状況を変えられないことが腹立たしいだけなのです。昔の暮らしや昔の自分に戻りたいのです。脊髄損傷に至るまでのすべての判断や出来事を後悔しているのです。

車椅子なんてまっぴら、自分の足で歩きたいし、できることならすべてを昔の状態に戻したい――この切なる欲求が、時として人間の我慢の限界を超えているように思えることがあります。

あなたの助けがなくてはそれを乗り越えられないのが現実なのに、どうしてもそれを認めたくないときがある。まぎれもない感謝の念と深い絶望が、揺れ動きながら微妙なバランスを保っているのです。

もしかしたら、患者の苦痛の大きさも、患者があなたの助けにどれほど感謝しているかも、完全に理解することはできないのかもしれません。

でも、あなたの愛があるから私たち患者は生きていけるのだということを、どうか忘れないでください。

*

私はこの自分の体を受け入れているわけではありません——半身不随であることがいやでいやでたまらなくて、「障碍者」という言葉を耳にするたびにぞっとしてしまいます。

もう一度自分の二本の足で立つことができるなら、どんなものでも差し出すでしょう。ダンスをしたり、山に登ったり、オリンピックで金メダルを取ったりしたいとは言いません——夫と手をつないでビーチを散歩し、濡れた砂の感触をつま先で感じられたら、それで充分なんです。

しかし、どれほど大きな苦痛と後悔に苛まれていても、家族と一緒に過ごす毎日はかけがえのない贈り物です。可愛い息子たちが一人前の若者に成長していく姿を見守ることができて、私自身もひとりの人間として成長していくことができるのですから。それに、新しい治療法への期待もあります。

二十一世紀にもなって脊髄損傷の治療法が見つからないなんて、驚き以外の何ものでもありません。

現在、世界中におよそ九千万人の脊髄損傷患者がいて、新たに生まれる患者数は年間五十万人近くに上ると言われています（その多くは青春

PENGUIN BLOOM:
The Odd Little Bird Who Saved a Family

真っ盛りの若い男性です)。

WHO（世界保健機関）によると、患者——私もそのひとり——のほとんどは平均余命が大幅に短くなり、自殺する確率が、特に事故後一年以内では五倍に跳ね上がるとされています。

ありがたいことに、医学界の優秀な人々が、脊髄損傷でダメージを受けた神経を再生させる研究に取り組んでいますし、脊髄移植、細胞移植、電子鍼灸などの革新的技術や硬膜外刺激の登場は、いつかは私も、体や足の感覚と機能を取り戻して、今度こそ完全な自立を果たせるかもしれないという、大きな希望を与えてくれます。

以前は叶わなかった夢がだんだん実現に近づいているのですが、この大きな目標の達成は、研究開発に不可欠な財政的支援が得られるかどうかにかかっています。

＊

私の夫キャメロン・ブルームと友人のブラッドリー・トレバー・グリーヴは、オーストラリアで本書を出版の際、スパイナルキュア・オース

トラリア【脊髄損傷の治療法研究に財政的支援をおこなっている団体】の活動を支援するため、本書の印税の一部を寄付することにしました。

日本においても、もし、私たちの物語に心を動かされた方がいらっしゃいましたら、左記のオフィシャルサイトを通じて、同じ活動をおこなっている日本せきずい基金への寄付をご検討いただければ幸いです（ふたりのチャリティ精神に賛同して、日本における本書の出版元であるマガジンハウスも売り上げの一部を寄付してくれることになりました）。

日本せきずい基金　オフィシャルサイト　http://jscf.org/

ペンギンは私の命を救ってくれました。あなたのご支援は、私たち患者が再び自分の足で立ちあがるための手助けとなってくれるでしょう。

愛と感謝をこめて。

Sam Bloom

PENGUIN BLOOM:
The Odd Little Bird Who Saved a Family

PENGUIN BLOOM:
The Odd Little Bird Who Saved a Family

新たな一日。
新たな可能性。

「家族」

アフリカやアメリカの先住民は知っている。
あなたのいる村も、人も、
生きているものも、過去のものもすべて、
あなたにつらなる家族だということを。
親類縁者は人間だけとはかぎらない。
あなたの家族はあなたに語りかけるのだ、
火のはぜる音となって、

小川のせせらぎとなって、
森の息づかいとなって、
風の囁きとなって、
とどろく雷鳴となって、
あなたの上に降り注ぐ雨となって、
そして、あなたの足音に応えて
さえずる鳥の歌となって。

エドゥアルド・ガレアーノ

Epigraph on page 261 from CHILDREN OF THE DAYS: A CALENDAR OF HUMAN HISTORY.
Copyright © 2013 by Eduardo Galeano.

感謝の言葉

キャメロン・ブルームとブラッドリー・トレバー・グリーヴがお礼を申し上げたいのは、ABCブックスのブリギッタ・ドイルで、その情熱と根気強さのおかげで本書は見違えるほど素晴らしいものになった。また、ハーパーコリンズ・オーストラリアのサイモン・M・ミルンと、ニューヨークにあるライターズ・ハウスのサー・アルバート・ズッカーマンにも、公私にわたる知恵と支援に対して深く感謝の意を表したい。

著 キャメロン・ブルーム　Cameron Bloom

ブルーム家の父。サムの夫。写真家。15歳のときにサーフ・フォトグラファーとしてキャリアをスタート。その後、『Vogue』『Harper's BAZAAR』『The New York Times』などで活躍。映像作家としても知られている。オーストラリア・シドニー在住。

ブラッドリー・トレバー・グリーヴ　Bradley Trevor Greive

『ブルーデイブック』シリーズは世界115か国で発売され、その総売上部数は3000万部を超える。邦訳書に『誰にでも落ち込む日がある。』『世界の宝石PRICELESS』(竹書房)他多数。数々の作品で野生動物の保護に貢献したことから、2014年、オーストラリア政府から勲章を授与された。アラスカ南東のネイティブ・アメリカンの一族でもある。カリフォルニア、タスマニアを拠点に活動中。

訳 浅尾敦則　Atsunori Asao

1956年、広島生まれ。国際基督教大学教養学部卒業。音楽雑誌の編集部勤務を経て、翻訳を手がける。訳書に『カラフルなぼくら　6人のティーンが語る、LGBTの心と体の遍歴』(ポプラ社)などがある。

この本の公式ページ　http://www.penguinthemagpie.com/
公式インスタグラム　https://www.instagram.com/penguinthemagpie/

ペンギンが教えてくれたこと

ある一家を救った世界一愛情ぶかい鳥の話

2016年12月15日　第1刷発行
2017年3月30日　第2刷発行

著者　キャメロン・ブルーム
　　　ブラッドリー・トレバー・グリーヴ

訳者　浅尾敦則

デザイン　清水　肇［prigraphics］

発行者　石﨑　孟

発行所　株式会社マガジンハウス
　　　　〒104-8003　東京都中央区銀座3-13-10
　　　　書籍編集部　☎03-3545-7030
　　　　受注センター　☎049-275-1811

印刷・製本　大日本印刷株式会社

Japanese text © 2016 Atsunori Asao,
Magazine House, Printed in Japan
ISBN978-4-8387-2874-9 C0072

●乱丁本・落丁本は購入書店明記のうえ、小社制作管理部門宛にお送りください。送料小社負担にてお取り替えいたします。但し、古書店等で購入されたものについてはお取り替えできません。
●定価はカバーと帯に表示してあります。
●本書の無断複製（コピー、スキャン、デジタル化等）は禁じられています（但し、著作権法上での例外は除く）。断りなくスキャンやデジタル化することは著作権法違反に問われる可能性があります。

マガジンハウスのホームページ　http://magazineworld.jp/